建筑师之眼

Balthazar Korab :
Architect of Photography

CNS | 湖南美术出版社

［美］约翰·科马齐 著　贺霞 译

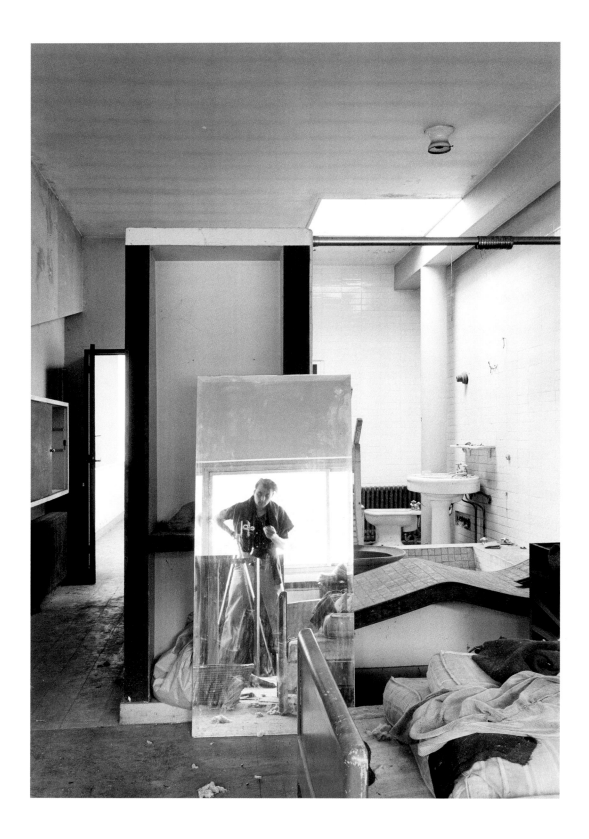

目 录

序言 | 捕捉设计初心和灵魂的影像

　　我认识巴尔萨泽·科拉布（Balthazar Korab）很久了，长达我大半的职业生涯，他一直是一个独树一帜的人才。我在伊利诺伊大学厄巴纳 - 香槟分校获硕士学位后，便去了密歇根州布卢姆菲尔德山（Bloomfield Hills）为埃罗·沙里宁（Eero Saarinen）工作。我刚到那不久，巴尔萨泽也来了。初来乍到的他装扮令人惊艳：皮毛镶边的外套，戴着小礼服帽，留着范·戴克式的大胡子。尽管沙里宁工作室也有几位外国人，包括我自己在内，但对于 20 世纪 50 年代的中西部人来说，巴尔萨泽的外貌特别具有异国情调。我们很快发现他绝对是个表里如一的人。他不仅非常重视其外在的风格，而且终其一生都在持续不断地寻找新方式去做新鲜事，或者以新方式去做常规的事，又或是尝试将陈旧的流程改变一新。（图 1）

　　他以设计师的身份加入工作室，但不久后就成了沙里宁的官方摄影师。他热爱摄影及摄影本身的创作潜力，并且借助相机和暗房去不断地研究新的技能，以便最好地表现出他想要拍摄的创意和形态。

　　他研究出来的一些技术标新立异且让人着迷。我尤其记得 1956 年他为肯尼迪国际机场（JFK Airport）环球航空公司飞行中心（通常被称为环球航空公司航站楼）所拍摄的纸板柱形模型的照片，当时我正参与这个设计。他在冲洗照片时，会用一种化学试剂对照片

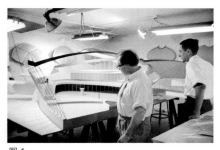

图1

进行处理，使它看起来更清透，然后才进入晒图环节。他会冲洗多次，让其以不同的速度曝光，从中找出合适的图像质量。这种处理使得纸板模型呈现出一种由厚重的混凝土制成的错觉。这个方法很成功，能够产出大量的复印图像。（详见 46 页）

作为一名公司内聘摄影师，巴尔萨泽有着得天独厚的优势。他一直在现场，能够在事件发生的时候拍摄到稍纵即逝的时刻。多亏了他，我们今天才能留下沙里宁设计过程中许多不可思议的精彩记录。

摄影并非巴尔萨泽的全职工作。他当时也同时担任了工作室里几个项目的设计师。作为一名设计师，他的眼光既新颖又老练。他本可以成为一名成功的建筑师，却一心热爱着摄影，也许正是因为摄影赋予了他更多的自由。在他的一生中，他总是躁动不安，四处寻找，到处奔波，并且不断改变着自己的工作方式。我认为，摄影最吸引他的地方是其可实验的潜质。终其一生，他将自己的职业及为之痴迷的艺术都当成了实验的对象。

如今我们虽然不在一起工作了，但仍保持着联系。他拍摄了我的一些建筑，总能抓住我设计的独到之处。他所追求的并不仅仅是最好的构图，而是能够捕捉设计初心和灵魂的影像。我非常钦佩和喜爱这位优雅的绅士，尽管他从未改变过自己那迷人的匈牙利口音。

西萨·佩里（Cesar Pelli）

于 2011 年 6 月

编者注：西萨·佩里，阿根廷裔美国建筑师，纽约世界金融中心、吉隆坡石油双塔、香港和上海国际金融中心等地标建筑的设计师，被美国建筑师学会（简称"AIA"）列为"十大最具影响力的在世建筑师"之一。

图1　1955 年，在沙里宁建筑师事务所（布卢姆菲尔德山）的办公室里，西萨·佩里和埃罗·沙里宁在检视环球航空公司航站楼项目（纽约，纽约州，1956—1962）的测试模型。

导言 | 远不止是一本自传

久久凝视这幅照片，你就会意识到其蕴含的尖锐的矛盾。摄影这种极其精确的技术可以展现出神奇的魔力，是一幅绘画作品永难企及的。不管摄影师多么精巧、多么谨慎地摆放自己的拍摄对象，观察者都感到一种无法抗拒的冲动，想要去寻找这张照片里拍照当时与现在的偶然的微小火花，即现实（可以这么说）与拍摄主题摩擦碰撞出的火花，寻找那些被遗忘已久的不显眼的地方。未来如此具有说服力，以至于我们回首往事，可能会重新发现它。

—— 瓦尔特·本雅明，《摄影小史》

1952 年，一名出生于匈牙利的年轻的建筑系学生巴尔萨泽·科拉布获得了前往法国巴黎郊外的普瓦西（Poissy），参观勒·柯布西耶（Le Corbusier）设计的萨伏伊别墅（Villa Savoye）的特权。这座别墅可以说是早期现代主义住宅里保存最完整、最纯粹的建筑之一了，建成于 1929 年，但当时已是破旧不堪，饱受时间和环境的摧残。这座别墅先是在第二次世界大战期间，在德国和盟军士兵占领期间遭到破坏，战后，又因萨伏伊夫人将其用作马厩和土豆仓库而越发破损。[1]

这一趟意外的萨伏伊别墅之行，给这个年轻的匈牙利人的内心

带来不小的震撼。3 年前（1949 年 1 月 1 日），他连同自己的弟弟以及布达佩斯理工大学的一位同班同学一起离开了家乡。在那次旅程中，饱受战争摧残的建筑十分常见——在经过维也纳、格拉茨、萨尔茨堡和斯特拉斯堡前往巴黎的途中，他亲眼看见了这些城市所遭受的来自战争的蹂躏。但是这趟旅程是不同的，这可是萨伏伊别墅，勒·柯布西耶的代表作，现代主义的典范。（详见 75 页）

当时他还没有完成建筑系的学业，而且也不承认那时的自己是个摄影师。他称自己"只是一个兜里揣着相机的建筑系学生"，怀着极大的热情，用他的 35mm 徕卡相机拍了几卷黑白胶卷和柯达彩色胶片。事后从整体上来看，当天所拍摄的影像记录了现代建筑界的一个重要时刻，当时，那些由战前英雄主义所催生的功能主义、工业化建筑受到了越来越多的重新审视和评估。然而，如果单独去看，有一张特别的照片，对镜头后面的年轻人的未来而言，有着非常重要的意义。（见扉页图）

科拉布站在别墅里面，凝视着这个现代主义建筑中最具代表性的盥洗室（以其配套瓷砖躺椅而闻名建筑界），他将三脚架安置在旧床垫和破家具的残骸中，以勾勒这个传奇洗手间的景象。他什么也没动，也不觉得有必要整理一下空间以便让作品显得更完美。他只是接受了它本来和当下的样子。乍一看，这张照片似乎并不引人注目。然而，如果仔细观察，就会发现它揭示了科拉布成为摄影师的潜力。回顾过去，其实一切已成定势（或至少是个成功的迹象）。在这张早期的图片中，科拉布用感性、专业和富有洞察力的摄影来展现建筑。我不知他是当时就意识到了，还是直至今天才完全看透（对他而言，用批判的眼光看自己的作品是个挑战）。1997 年，当我第一次看这张照片的时候，并没有觉察到这一点，但现在，当我了解了科拉布的生活、职业、情感经历和摄影作品后，我便可以清楚地

看清所有这一切。事实上，通过对他拍摄此照片前后发生的事情的了解，我认为这张照片标志着科拉布生活及职业生涯的一个重要转折点，它包含了几个鲜明的特征，共同代表了他在建筑摄影方面所开辟的创新方法。

首先，科拉布通过让自己置身于场景中心，传递出一种明显的暗示（无论是对作为观者的我们还是对他自己），即每一张照片的背后都隐藏了一个人，那个人的生活经历以及所接受的训练都会极大地影响他或她构建图像的方法。在这张特别的照片中，科拉布把绘画构图技巧和从早期以摄影作为媒介的实验中获得的纪实摄影的感性结合在了一起。通过利用这两种截然不同的，但又不是决然分裂的感性，他创造了一幅能够展现一种原发秩序的图像，这将成为他整个摄影生涯中最具代表性的案例之一。

其次，拜访期间，科拉布既在巴黎美术学院（École des Beaux-Arts）继续学习建筑，也在勒·柯布西耶巴黎工作室担任绘图员。这些经历提升了他对建筑设计中的材料、空间和具体实践步骤的理解。得益于正规的学习和实践经历，科拉布对勒·柯布西耶建筑中采用的空间、形式、结构逻辑和材料组装的理论 —— 简而言之，就是建筑学的组成要素 —— 也都了然于心。通过将别墅许多最富有表现力的建筑元素 —— 如带形窗、铰接结构、非承重墙、循环坡道以及雕塑躺椅 —— 集中于一张照片里，表明了科拉布在早期就试图将摄影的高度选择性与建筑的复杂形式、空间限制和材料实体相协调。

最后，针对别墅的传奇声誉和他当下所见的受政治、历史和物质环境影响后的严酷现实的巨大差距，科拉布选择将这些不同的现实结合成一个单一的图像，以见证一座远超出最初设计预期的建筑物所遭受的完整而有争议的经历。他本可以对这栋别墅进行更好的描绘，以反映它理想化的一面，但他选择了表达这栋建筑更为复杂

的现实。这样做的结果是，科拉布创作的作品远不仅是一幅标志性住宅的肖像，从其实际意义来说，它代表了整个现代主义建筑的时代，也见证了这个时代的消亡。

解析这张图片，可以揭示对形成科拉布独特建筑摄影方法至关重要的能力和敏感度。研究这些特征，为评估其漫长职业生涯中数量庞大而多样的作品提供了关键的评判框架。这种全面的分析对于实现本书的主要目标至关重要，即在科拉布非凡的一生这个更广泛的背景下，重新评估他的作品，通过更具批判性的视角，去看待那些定义了他职业生涯的影像——20世纪中叶的现代建筑摄影。正是因为他所创作的摄影作品与其独特的生活经历密不可分，所以如果我们只是简单集合、出版他最具代表性的作品，而不考虑创作这些作品的环境，那我们就不能公正地评价他的事业、作品。

因此，这本书被分为两部分。前半部分图文并茂的传记，记录了科拉布的情感经历和实践历程，因为这些与他的生活阅历、他作为建筑师所接受的训练以及他迂回走向摄影道路不无关系。这部分不只是一个简单的事件年表，同时还对科拉布专业且广受赞誉的现代建筑摄影进行了深入的剖析。以更广阔的视角看，这本书的后半部分展示了科拉布最具特色的现代建筑影像，其中每一幅都承载了他的情感和实践的印记，来揭示如他所说的"建筑、自然和人类环境之间的动态张力"[2]。

小传 | 一位摄影家的诞生

和巴尔萨泽·科拉布聊久了，在其连贯有序的叙述中，我们发现他的生活和职业经历都充满了耐人寻味的矛盾。作为一名没有接受过正规培训的摄影师，他起初想成为一名画家，但最后却转而去学习建筑，他更愿意被称为"一个会拍照的建筑师，而非一个懂建筑的摄影师"[1]。他曾学习过使用中大型摄影设备，却更偏爱手持式 35mm 相机能所提供的快速和敏捷。尽管他坚持说，自己在建筑方面的训练和实践，为他提供了"更全面地理解建筑的必要技能"，但还是会经常带着近乎孩童般的迷恋流连于拍摄现场，仿佛在寻找某种难以捉摸的东西。[2]

他的摄影作品也同样展示了这些矛盾。他所拍摄的专业建筑图片被认为展示了与现代主义主题相匹配的精准，但其叠加了氛围、天气及活动的元素，扰乱了原本"有序"的画面。他尽管喜欢拍摄本土建筑、工业用地，以及在小村庄和无名城镇中发现的无名建筑，但却以拍摄标志性的现代建筑形象而广受赞誉。[3] 当被要求用一句话来描述他的作品时，他只是简单地把它概括为"温和语调下令人无法忽视的一击"。[4]

纵观他的生活经历和职业生涯，科拉布的作品并没有清晰的分类，或者更确切地说，它包含了很多类别 —— 这一事实为给其界定一致或标志性风格增加了难度。因为，尽管科拉布被认为是最具影

图1

响力的 20 世纪中叶现代建筑的专业摄影师，但他的档案中也穿插着大量其他不太为人所知（但同样重要）的作品，而这些作品对形成其整体摄影手法有着重要的价值。事实上，总体来看，科拉布的作品显示出他在各类题材创作上超乎寻常的敏锐：无论是摄影记者所需的广度，还是纪实摄影师的敏锐眼光和坦率，无论是艺术摄影师的风景视角，抑或是早期前卫派所代表的动态形式主义。

然而，这种多样性并不是源于他想简单地模仿各种艺术风格。相反，这是科拉布对每一种特殊情况的细节做出深思熟虑的，也常常是其自发反应的结果。因此，当面对建筑的复杂性时，科拉布推动摄影媒介去克服其固有的，比如无法捕捉氛围、动作以及时间推移的动态特征等缺陷。依托于自己的直觉和即兴的创作方式，科拉布的摄影作品展现了建筑这一复杂主题 —— 需要多方合作建造，建造过程中会有许多意外发生，并随着不可预见的使用模式的出现而被改造。

因此，这本书提出了另一种评价建筑摄影的观点 —— 或者至少是针对这位建筑摄影师的叙述方式 —— 它试图解释罗伯特·埃尔沃尔（Robert Elwall）所著的从历史角度考察建筑摄影的《建筑之光》（*Building With Light*）一书中提出的观点："如果我们少从艺术欣赏的角度，而更多从了解一张特殊的照片是如何以及为什么被摄影师创作出来，它们究竟要面对什么样的观众，以及至关重要但却往往最容易被遗忘的一点 —— 它们如何被观众所认可等这些角度，去看待建筑摄影的发展，结果则会截然不同。"[5] 因为，虽然建筑的图像往往是为了保存及宣扬建筑师的原创思考而创作的，但科拉布的作品则经常尖锐地提醒人们，建筑总是与更广泛的文化环境纠缠在一起，而这些文化环境正是建筑得以创造以及改造的基础。

图 1　1944 年，巴尔萨泽·科拉布所绘的匈牙利北部的一片森林。

一位摄影家的诞生

图2

1926 年 2 月 16 日，科拉布在流经匈牙利首都布达佩斯的多瑙河西岸的山上出生。他在安娜·费尔纳（Anna Fellner）和她丈夫安塔尔·科拉布（Antal Korab）所生的 4 个儿子中排行老三，父亲安塔尔·科拉布是匈牙利商品交易所的一名粮商。尽管在 20 世纪二三十年代的全球经济大萧条时期，科拉布的父亲也遭受了经济挫折，但他的童年却是在一个稳定的中上阶层家庭中度过的。这段在文化富裕的首都之城、一个关系亲密的家庭中长大的经历让科拉布将来备受其益。

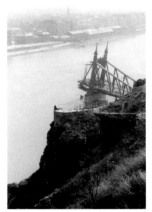

图3

他接受了正统的天主教教育，并早早萌发了对艺术、音乐和诗歌的兴趣。从儿时起，他的拉丁语和语言艺术课程就给他灌输了语言表达的魅力（他能流利地说 5 种语言）。他特别欣赏匈牙利诗人安德烈·阿迪（Endre Ady）的作品，因为他 "对匈牙利人独有性格的描述 —— 一种在逆境中表现出强烈的韧性，往往带有悲剧色彩的性格"[6]。从他的童年开始，科拉布便尤其钟爱匈牙利作曲家贝拉·巴托克（Béla Bartók）的音乐，他将 20 世纪的新元素融入匈牙利传统民谣的旋律中。除了对诗歌和音乐的深度鉴赏之外，科拉布还在素描、油画和雕塑方面显现出天赋。到了青春期早期，他已充分意识到了自己高超的艺术技巧，并宣称自己渴望成为一名画家。然而，他的父母却鼓励他把才华用在建筑设计这份更 "体面" 的工作上，就像他的叔叔一样。

尽管第二次世界大战给匈牙利的经济和社会带来巨大的震荡，但科拉布家族的财务状况却相对稳定，因为其父的谷物贸易在战前经济中还算顺利。然而，在 1944 年 3 月德国占领匈牙利期间，这种稳定，连同科拉布攻读建筑学学位的计划，都被中断了。同年 10

图2　1944 年，科拉布在战时家族移民期间的画作。

图3　自由大桥（Szabadság híd, 或 Liberty Bridge，有时也称 Freedom Bridge），它横穿布达佩斯的多瑙河，在 1945 年第二次世界大战期间被摧毁。

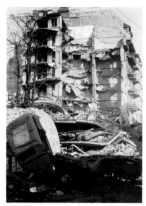

图 4

图 5

图 6

月，俄军向西推进，占领了布达佩斯的德国军队决心不惜一切守住它。于是，科拉布一家把必需品装上了两辆马车，逃离了这个城市。在他最重要的个人物品中，科拉布选择带上了一本速写本和一部俄制35mm徕卡相机，这是他父亲从东线撤退的一名士兵那里买来的。

科拉布一家在向西北奥地利边境行进的途中，与科拉布的表哥鲍拉日·马查尔科（Balázs Marchalko）相会——他是在附近扎营的匈牙利军队的一名军官。他将科拉布及其弟弟安东尼招进他的军队，这样他们就不会被守军招募去参与布达佩斯保卫战。1945年初，科拉布一家迁往更远的西部，因此科拉布和他的兄弟解除军队服役，回归到他们靠近捷克边境山区的家中。（图1）

1945年2月，经过一段时间的战斗，俄军解放布达佩斯之战终于告终。科拉布一家在难民营里待了一小段时间后，最终获得了返回布达山区家园的许可。当他们穿越饱受战争蹂躏的村庄回到旧地，才发现财产已被德军侵夺，且家园在俄军围城期间遭受到了重炮的破坏。（图2）1945年的秋天，布达佩斯大部分地区成为片片废墟，并被俄军大量占领，同时期，科拉布家族开始缓慢回归正常的生活。（图3、4）

绘画之光

值得注意的是，科拉布的艺术敏感性正是在大动荡时期趋于成熟的，他用视觉表现的技巧来应对生活中的混乱局面。在动荡不安的难民生活中，科拉布在他的个人速写本中画满了与他日常所见有关的速写、素描和水彩画。其中的许多画都是通过直接观察产生的：其中的速写记录了他们从布达佩斯移民时的场景（图5），其他则是源于记忆，比如其中就有一幅有关他童年家乡的水彩画（图6），还

图 4　1945 年，战后的布达佩斯。

图 5　科拉布速写本上的作品，描绘了 1944 年他的家族从布达佩斯移民时的情景。

图 6　1944 年，科拉布在难民营创作的一幅布达佩斯居所的水彩画。

有一些则源自他大胆的想象。

　　也是在这个时候，他开始尝试摄影。他早期的照片多是随意拍摄的家人和难民。然而，这一时期的一些照片与他在此期间的画作惊人地相似。这些照片明显区别于他那些更随意的快照，似乎出自一种完全不同的知觉感受力，正是这些感受力加深了科拉布对特殊环境的情感反应。（图7）利用视觉再现的方式作为一种应对机制，来理解他生活中的戏剧般的经历，有助于塑造科拉布的总体"描绘习惯"，对他未来成为建筑摄影师也大有裨益。[7]

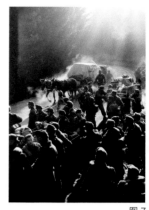

图 7

新的开始

　　1945年秋天，科拉布开始在布达佩斯理工大学学习建筑课程。虽然当时这个城市的大环境还是凄惨不堪、前途未卜，但他却在学习中找到了慰藉，并很快因自己擅长的设计才能、绘画技能以及雕塑技巧而赢得了声誉。由于他的艺术才能，他成为学校建筑系第一个教授核心绘画课程、辅导同班同学的学生助教。

　　在苏联的占领下，匈牙利的政治局势继续恶化。1948年5月，科拉布的父亲因被指控在商品市场上哄抬粮食价格而被捕，并被判处7年监禁。在他父亲入狱期间，科拉布几乎每天午餐期间都去和律师、官员纠缠，以争取探视权。其间，他的父亲开始鼓动科拉布和他的兄弟逃离布达佩斯，到西欧或更远的地方寻求庇护。在科拉布一家和他们的家庭律师7个月持续不懈的辩护之后，安塔尔终于获得特赦回到了家。此后不久，这个家庭开始策划并安排科拉布、弟弟安东尼以及他的同学拉斯洛·科拉尔（László Kollár）逃离匈牙利的计划。[8]

　　经过周密的计划和准备，甚至还包括一次逃亡彩排后，这3个

图 8

图 7　1944 年布达佩斯大规模移民，科拉布一家也在这群逃离布达佩斯的战争难民中。

图 8　1949 年，维也纳森林美国领事馆别墅里，这个临时洒水车为孩子们打造了一个溜冰场。

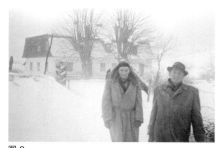

图9

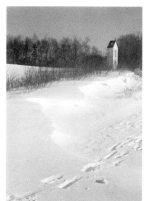

图10

年轻人与家人、朋友一起庆祝了他们最后的假期（其中许多人对他们的逃亡计划一无所知）。3 个人于 1949 年 1 月 1 日登上西行的列车，朝绍普龙克韦什德（Sopronkövesd，奥地利边境附近的一个村庄）前进。他们轻装上阵，约定只带必需品：指南针、户外望远镜、黑巧克力、培根和一支挪威烟管。科拉布还带上了他的 35mm 徕卡相机和几卷胶卷。

他们 3 个在绍普龙克韦什德附近的小车站下了车，在茫茫夜色和皑皑白雪中一路西行，用白袍伪装自己。他们花了好几个小时穿越森林地带，在夜深人静时越过奥地利边境，然后睡在田野里的干草丛中。早上，他们走到克莱因瓦尔斯多夫（Kleinwarasdorf）附近的一个小农舍，一个叫卡拉斯（Karras）的农民和他的家人好心收留了 3 位年轻人。次日早晨，卡拉斯一家协助他们乘孩子的校车前往维也纳，在那里他们顺利联络上一名匈牙利籍司机，这个司机曾服务于维也纳森林别墅的一个美国领事，当时奥地利的这个区域也在苏联的控制之下。（图 8）他们在别墅的地下室住了几个月之后，因急于逃离苏联占领的区域，继续西行，到达了奥地利的格拉茨。在那里，他们遇到了拉斯洛·奥尔马希伯爵（László Almásy，《英国病人》男主角原型）以及许多其他匈牙利同胞。这些同胞在西欧形成了一个不断扩大、庞大且紧密的海外流亡网络。[9]（图 9）

从格拉茨出发，他们去到奥地利的萨尔茨堡，也是美军占领的总部基地，并在萨尔茨堡南部小镇格拉森巴赫的美军军事基地找到工作。（图 10）凭借仅会的一点英语及业余的摄影经验，科拉布申请了一份工作，即在服务部为应征入伍的男女拍照。他还完全没有准备好怎么用英语交谈，就不得不接受哈泽尔上尉的面试。所幸，科拉布在布达佩斯的一位老朋友——考鲍伊·伊隆卡（Kabay Ilonka）碰巧是哈泽尔的接待员。她让科拉布不要多说话，并指导他通过面

图9　1949 年，安东尼·科拉布和拉斯洛·科拉尔在穿越俄军占领区和英军占领区之间的边境，去往奥地利格拉茨的途中。

图10　1949 年，科拉布在穿越西欧的移民行程中，拍摄的奥地利萨尔茨堡外的雪景。

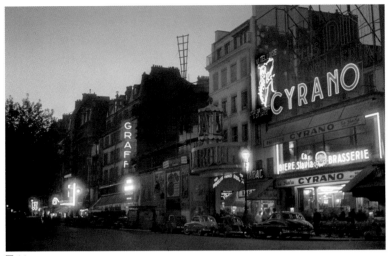

图 11

图 12

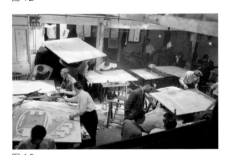

图 13

图 11　1950 年，在科拉布担任守夜人的第 18 区，红磨坊夜总会的夜景。

图 12　科拉布在巴黎美术学院的第一个设计项目是一座小礼拜教堂。

图 13　1952 年，巴黎美术学院奥泰洛·扎瓦罗尼的工作室。

试程序，确保他得到了第一份正式工作——美国陆军的摄影师。

在基地工作了几个月后，科拉布的英语和摄影都得到了大幅的提升。他计划去巴黎旅行，在那里，流利的法语将对他有所帮助，并且他也希望在那里完成自己的建筑学专业。他和决定留在萨尔茨堡的安东尼以及去意大利的科拉尔就此分开。科拉布穿越了德国，从凯尔越过莱茵河进入斯特拉斯堡，中间经历了一系列奇妙事件——包括躲开德国边境警卫，以及从一辆驶入法国领土的火车上跳车。在驻巴黎的匈牙利侨民的帮助下，科拉布在一家普通的旅馆里获得了临时住所，并很快找了一份夜间警卫的工作，工作内容主要是出于安全和文件保管目的的大楼巡守。他每晚都在蒙马特区（第18区）的大街上度过，这是一个热闹的街区，以豪宅、酒店和风月场所而闻名，这使他在这个新搬来的城市里感受到了充分的活力。（图 11）

科拉布的目标是获得巴黎美术学院的准入资格，在那里他可以在世界上最著名的建筑系完成自己的学业。1950 年初，他获得了负责管理学生事务的皮科特先生的面试机会，并向他解释了自己的移民身份。凭借其优秀的表现以及流利的法语，无须费一笔一墨和上交作品，他在布达佩斯所修的课程全部获得认可，可以直接进入学院二年级学习。

科拉布在完成他的第一个建筑设计项目——一个小礼拜教堂后，很快得到了同学们以及教员们的尊重，并在美术学院当年举办的比赛中，打败了 600 多位来自各学院的精英参赛者，获得了 12 项大奖中的其中一项殊荣。（图 12）由于早期设计项目的成功，他被当时美院最前卫的工作室录取，接受奥泰洛·扎瓦罗尼（Otello Zavaroni）——一位意大利籍建筑师的指导。扎瓦罗尼鼓励他的学生大胆去追求非传统的、实验性的设计方法。这对科拉布来说，非常具有吸引力，也是他在布达佩斯理工大学所接受的更偏向技术的

教育的补充。（图 13 ）

成长中的建筑师

有一点很重要。科拉布认为自己是"一个会拍照的建筑师，而非一个懂建筑的摄影师"[10]。他常说，影响他摄影最主要的因素，是他对建筑的了解，因为他设计并绘制过图纸。"建筑师知道如何去诠释空间，因为他们明白一座建筑是如何产生的。"[11]当然，从基本层面上讲，科拉布的建筑知识和他娴熟的摄影技术之间的关联完全可以让人信服——通过建筑实践获得的技能，形成了他对建筑独特的洞察力，最终使其创作出了那些高品质的、让旁人无法企及的图像作品。

然而，这种推理过于简单，并且掩盖了其求学经历所带来的其他影响，而这对鉴赏科拉布的代表摄影作品同样至关重要。因为，在他断断续续接受正规教育的道路上，还曾不时穿插着其他重要的经历。比如他对艺术历史的研究、丰富的工作经验，以及他在西欧的游历等在提高其摄影敏感度和能力扩展方面起到的作用，和其在正规的建筑学上的训练同等关键。

在巴黎美术学院学习期间，他还拿到了巴黎卢浮宫美术史为期两年（1951—1953）的课程毕业证书，完成了他所在学院的学位要求的基础艺术史课程。尽管科拉布没有将摄影作为此课程学习的一部分，但他却因此获得了接触卢浮宫藏品以及知识渊博的工作人员的难得机会。通过分析艺术家在创作中使用的绘画技巧，他还掌握了许多关键技能。这些关于构图、框景、抽象、平衡、模式和明暗对照的创意，提高了他在视觉素养方面的能力，给其原先的直观摄影增加了结构感和层次感。这种学习有助于通过建立一套内部规则

和参考指南，来改变他的即兴创作方式。直到今天，不论他是严格遵循还是兴致勃勃地打破规则，都只取决于他想在摄影作品中呈现什么样的效果。[12]

巴黎美术学院的课程开放自主，鼓励而非强制学生们在学业期间去获得断断续续的专业工作经验。[13]由于出色的设计能力及绘画技能，科拉布很容易就可以找到遍布西欧的各种实习机会。其中最引人注意的，是他于1950年7月开始的一段为期7个月、供职于英联邦国殇纪念坟场管理委员会的工作经历。那是他在法国度过的第一个夏天。作为建筑师助理，他在很多城市给为国捐躯的英国士兵设计了小型墓地。这些小城中就包括如巴耶乌和勒阿弗尔等许多尚未从战争的创伤中恢复的城市。（图14）

通过学院里的外籍匈牙利人士和其他关系的广泛人脉，科拉布结识了许多享有盛誉的建筑师，其中包括瑞典建筑师斯文·贝克斯特伦（Sven Backström）和莱夫·赖纽斯（Leif Reinius），瑞士出生的巴黎建筑师 Charles-Édouard Jeanneret-Gris（以其另一个名字勒·柯布西耶而著称）。[14]他到巴黎不久后，就和匈牙利出生的雕塑家马尔塔·潘（Marta Pan）结为好友，而她的建筑师丈夫安德烈·沃根斯基（André Wogenscky）正是勒·柯布西耶巴黎工作室的合伙人兼项目经理。科拉布就在这对朋友的巴黎住所的阁楼租了一个房间。几个月后，当勒·柯布西耶工作室刚好有个职位空缺时，沃根斯基就给科拉布提供了一份兼职工作：为几个正在进行中的项目绘图和渲染图片。勒·柯布西耶第一次介绍科拉布的时候，就预言他"绝对是个好摄影师"，毫无疑问，这个宣称直接关系到勒·柯布西耶对摄影师身份的选择。同样匈牙利出生的吕西安·埃尔韦（Lucien Hervé）在1949年之前都是勒·柯布西耶的建筑摄影师。

尽管科拉布没有受雇为摄影师 [他参与绘制了1957年完工的

很多柏林公寓（Unité d'Habitation）]，但沃根斯基还是请他去拍摄自行设计的和潘的居所兼工作室。工作室坐落在巴黎西南的圣雷米莱谢夫勒斯，其现代感与起伏的群山和粗犷的植被形成了鲜明的对比。科科布借助了这些对比的优势，突出建筑是一种雕塑、无关乎风景内外这一观点。（图15）为期两天的拍摄中，他只采用了一款35mm的黑白胶片机。这也是他第一次正式被委托通过摄影来诠释一个建筑作品。

这些游离于正规教育之外的小插曲不仅为科拉布提供了工作经验，也为他提供了去西欧广泛旅行的资源和时间。在1950年到1955年之间，他频繁出行，拍摄了各式各样的对象，无论是历史遗迹以及日常风景，还是小城镇到大城市的街景。[15] 在对这些旅行中创作的图像进行研究时，我们发现，这些照片都遵循了他在摄影上的一种可辨识的实验模式。一个35mm相机让摄影试着变成人眼的延伸，使得科拉布更容易任意出入他的拍摄对象，而这些如果是使用中、大尺寸的设备则很难实现。小尺寸的35mm手持相机的灵活性，让他得以去尝试不同的视角和构图，同时也让他能更灵活地去捕捉那些稍纵即逝的东西，比如动作、氛围以及舞台照明。（图16、17、18）

在科拉布间歇性返回巴黎美术学院完成正规课程之时，这些并行的经历，包括艺术史研究、专业实践以及广泛的旅行，均磨砺了他的技能和敏感度，帮助他实现他所期望的、在设计及呈现学生项目时所要达到的视觉冲击，这些项目包括教堂、户外歌剧院、墓地、剧院的水秀及舞台的设计。虽然这些项目各不相同，但它们都有共同的特点：反映了科拉布对建筑、文化和公共生活的集体仪式感之间的动态关系的兴趣。[16]（图19、20）

在这些项目中，科拉布流畅切换不同技术和设计原则，采用的

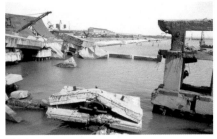

图14

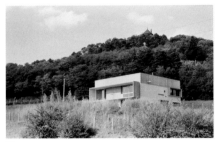

图15

图14　1950年，遭受战争毁坏的法国勒阿弗尔港。科拉布在诺曼底的英联邦国殇纪念坟场管理委员会工作时拍摄了这张照片。

图15　1952年，法国圣雷米莱谢夫勒斯，由沃根斯基设计的他和潘的自用住宅兼工作室。

图16　1952年，法国艾格莫尔特的护城河。

图17　1951年，埃菲尔铁塔鸟瞰图。

图18　1953年，诺曼底的德阿亚拉·杜蒙特·圣米歇尔桥拱顶。

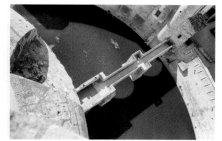

图 16

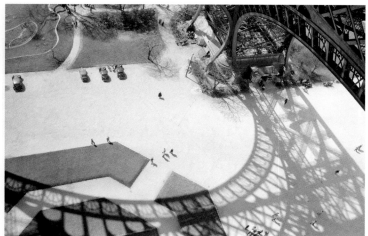

图 17

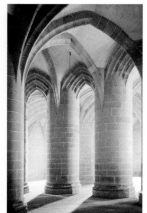

图 18

绘图方式超越了传统的建筑呈现惯例，并将相机变成了设计开发的工具。例如，他利用各种摄影技术在绘图中添加纹理和图案，并用相机捕捉和测试他设计的物理模型的效果。（图21）与透视画僵硬的线条不同，这些模型照片在操纵景深上独具优势，可以让聚焦区域和虚化区域之间的对比更鲜明。此外，通过调整光源、背景和建模材料，科拉布可以在不断变化的环境条件和氛围中去调整他的设计呈现。这种拍摄模型的方法非常成功，因此扎瓦罗尼工作室的许多同学都请他为自己的模型拍照。[17]

　　科拉布将摄影技术融入设计过程最典型的案例，是1955年他在美术学院完成的毕业项目。该项目是给一所坐落在法国南部波城古堡（Les Baux de Provence）附近的艺术学校做综合创建方案。由于美术学院在解析绘图方面的悠久传统，学生们绘制大规模演示图用以描述毕业设计的情形相当常见。科拉布的作品也不例外，有些图纸的长度接近9英尺，采用了多种绘画方法和渲染技术。在他的毕业项目中，科拉布继续将摄影媒介从单纯的表现形式推向设计制作的范畴：他创作了一系列整面墙的素描和效果图，将全景图、拼贴画、照片转绘和蒙太奇照片结合在一起。（图22、23）这种引入媒介的实验方式，成为科拉布同时作为一名设计师和摄影师进行实践的重大发展历程。他当时可能还不知道，这对他未来的职业发展将多么重要。

迁至美国

　　1953年，科拉布和美术学院的一个朋友米科什·恩格尔曼（Mikos Engelman）旅行时，他的个人生活出现了戏剧性的转折。在去往布列塔尼的恩格尔曼家的途中，他们在蒙特圣米歇尔停留了一天，并

图 19

图 20

图 21

图 19　巴黎美术学院学生项目：1952 年，用水彩和一般油墨绘制剧院的水秀场景图。

图 20　巴黎美术学院学生项目：1953 年，以水彩、丙烯颜料和油墨绘制的户外歌剧院正视图。

图 21　巴黎美术学院学生项目：1953 年，科拉布为剧场水秀设计的模型。这是科拉布首次将摄影作为设计过程一部分的案例。

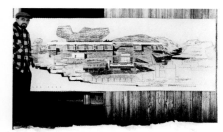

图 22

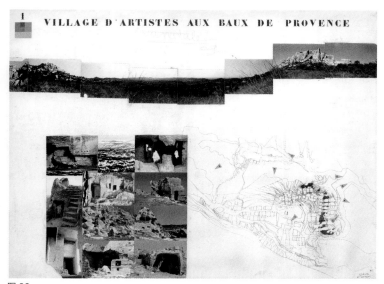

VILLAGE D'ARTISTES AUX BAUX DE PROVENCE

图 23

图 22　巴黎美术学院学生项目：
1955 年，科拉布为毕业项目绘
制的正视图。他经常用拼接、照
片转绘和蒙太奇照片来渲染他的
画作。

图 23　巴黎美术学院学生项目：
1955 年，通过拼贴和复合位置"绘
图"，科拉布在地图上标记重要地
貌特征的位置。

在小岛浅滩上遇到了两个正在晒日光浴的年轻美国女孩。这四个人在分开前一起度过了一天。回到巴黎后，科拉布决定联系其中一名女性——来自密歇根州罗亚尔奥克市的萨莉·道（Sally Dow），她为了学习钢琴，已经在巴黎生活了好几年。两人很快开始交往。1954年，萨莉去法国时，向母亲介绍了科拉布。在接受了母亲的祝福后，两个人很快在巴黎结婚。科拉布结束学业后，他们一起去欧洲旅行了几个月，然后返回密歇根看望萨莉的家人。

科拉布原计划移居巴西，希望为建筑师奥斯卡·尼迈耶（Oscar Niemeyer）工作。尼迈耶因其雕塑形式主义和创新解构解决方案在国际上享有盛誉。但在密歇根的时候，萨莉说服科拉布在正式去巴西定居前，先和她的家人在一起度过几个月。

科拉布尽管在萨莉一家所住的底特律郊区很快感到如坐针毡，但也注意到埃罗·沙里宁建筑师事务所就在布卢姆菲尔德山附近的镇上。他给事务所打了电话，并得到了沙里宁的亲自面试。在面试时，他向沙里宁展示了一系列他在巴黎美术学院时创作的摄影、油画和素描的照片。沙里宁与项目经理凯文·罗奇（Kevin Roche）商量之后，给了科拉布一根雪茄和一份起薪为每小时 2.75 美元的工作。当天午餐后，科拉布回到了事务所，并且加入了一个由世界各地杰出设计师组成的团队，致力于研究事务所当时正在进行中的一些最具创新性的设计。当其他的设计师全神贯注为每个项目探索更多设计解决方案时，科拉布开始着手其他几个不同的大规模项目，并将自己的艺术技能和设计才能充分应用到这些项目中。

摄影的反思性实践

传统意义上，建筑创造可以被解释为一种基于图纸的线条沟通

图 24

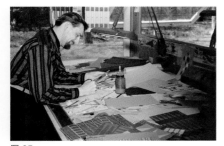

图 25

图 24 1956 年，沙里宁面朝下趴在自己工作室建造的 TWA 模型中。

图 25 1955 年，科拉布参与埃罗·沙里宁建筑师事务所的 IBM 生产和培训设施的外观设计项目（罗切斯特，明尼苏达州，1958）。

模式。无论是通过正射投影、几何描述，还是通过透视或轴测图，图纸都是建筑师将他们的设计理念转化为实体结构的手段。因此，了解通用的建筑表现手段，就是确保设计师和建筑施工人员之间清晰的信息传递，这一点至关重要。然而，和其他的规则体系一样，惯常的绘图也有其固有的局限性和不足之处，这往往会让思想和意图的清晰表达变得复杂。所以，设计师常常被要求用新颖的表现手法进行试验，并探索超越常规的工作方法。

对沙里宁而言，他在设计方面的创新尝试以及他工作室所承接的多样化项目，在很大程度上有赖于他在传统艺术方面的雄厚基础，以及他对新技术和材料的研究实验。除了其早期接受的视觉造型艺术培训，以及在密歇根州布卢姆菲尔德山克兰布鲁克艺术学院的设计圈生活和工作的经历，沙里宁还从工业设计师、家具工程师以及密歇根州的汽车工业那里获得了更多的灵感。密歇根州是 Herman Miller（知名家具品牌）和 Steelcase（The Metal Office Furniture 公司前身）的故乡，而底特律更是美国汽车工业的中心。[18] 受制造工艺的创新、材料科学的进步以及家具和汽车设计师的创新生产进程的影响，沙里宁和办公室的成员们积极将这些技术和方法应用到他们的大型模型、材料定型和等比模型中去，以此提高他们的项目合作效率。由于办公室中的许多项目在设计空间和形式上都非常丰富，而且在材料使用上也具有创新性，因此大多数传统的表现手法不足以展示这些设计的复杂几何形状和立体感。据当时负责工作室许多项目的罗奇说："环球航空公司项目就是那个触发点……我们必须利用额外的空间来构建模型，因为它没法在纸上设计。西萨·佩里是这个团队的负责人，我发明了用等比模型来沟通的方式，这是一种能让埃罗清晰可见项目进度的方式。我们用这种三维的表达方式来让他了解情况。"[19]（图 24）

这就是科拉布年轻时进入的那个充满活力的工作环境。在那里，他奔走于各个项目之间：1957 年，参与了印第安纳州哥伦布市米勒之家雕塑壁炉的设计；1958 年，参与了位于明尼苏达州罗切斯特市的 IBM 生产和培训设施的建筑立面色彩研究；1960 年，参与了位于伦敦的美国大使馆入口顶篷的一系列设计方案。（图 25）然而最终，还是他的摄影技能引起了沙里宁和项目经理的注意，不久，他就负责将摄影纳入整个设计开发的过程，并同时记录大型模型和等比实物模型。（图 26、27）在 1955 年至 1958 年之间，科拉布在沙里宁最复杂、最具技术挑战的项目中做出了不可或缺的贡献，相应地，他也从中获得了建筑的专业知识，以及后来被委任摄影一职的机会。

独立的迹象

尽管科拉布全心投入于沙里宁工作室内部的摄影工作，但在他心里，自己仍是一名设计师，并一直在坚定地寻找其他更多能发挥自己建筑师技能和才华的出路。[20] 1955 年，科拉布的弟弟安东尼定居澳大利亚，并委托科拉布设计了居所，直到今天，那所房子仍是他唯一独立设计的建筑作品。（图 28）

次年 2 月，科拉布的老朋友科拉尔邀请他一起参与悉尼歌剧院的设计竞赛，该竞赛于 1956 年 12 月 3 日截止。[21] 科拉尔（现名为皮特），于 1950 年在欧洲和科拉布兄弟分开不久就搬到了澳大利亚。1953 年，他在新南威尔士大学继续获得了一个建筑学学位，之后便在悉尼生活和实习，直到看到竞赛发布的消息，才和科拉布重新产生交集。科拉布渴望与他的朋友在这样一个引人注目的项目上合作，但是当沙里宁被宣布为竞赛评审成员时，他只能被迫离开了

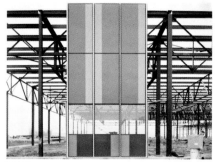

图 26

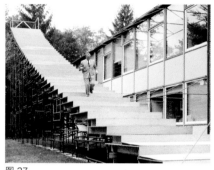

图 27

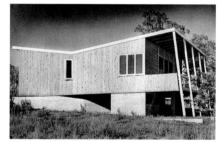

图 28

图 26　1957 年，IBM 创新墙面系统的等比模型（罗切斯特，明尼苏达州）。

图 27　沙里宁在测试为圣路易斯拱门（1947—1965）而依照人体工程学设计的等比模型。这个模型是在密歇根州布卢姆菲尔德山沙里宁工作室外面建造的，摄于 1959—1960 年间。

图 28　1956 年，科拉布设计的安东尼·科拉布之家（布里斯班，澳大利亚，1955），这是唯一一个由科拉布独立设计完成的建筑作品。

图 29

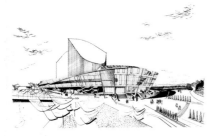

NATIONAL OPERA HOUSE, SYDNEY, AUSTRALIA.

图 30

图 31

图 29 1956 年，科拉布绘制的悉尼歌剧院设计竞赛的参赛草图。

图 30 科拉布和科拉尔一起绘制的悉尼歌剧院设计竞赛的参赛透视图。

图 31 1956 年，科拉布和科拉尔在设计悉尼歌剧院的竞赛项目。摄影者为科拉尔的妻子，名字不详。

沙里宁工作室。虽然没有了沙里宁工作室的正式收入，但科拉布作为一名自由摄影师，在离开工作室期间却接到了许多拍摄沙里宁项目的委托。这些委托帮他撑过了从初出茅庐到成为一名独立设计师的过渡期，同时也给了他持续提高摄影技巧的机会。[22]

由于离得太远，科拉布和科拉尔需要通过航空邮件和电报来交流彼此最初的设计理念。随着项目进展过了初期绘制草图阶段，他们开始在设计过程中分别承担不同的角色，以便最大程度地发挥彼此独特的优势。科拉尔负责前期设计、示意图以及选址策略，科拉布则创建了许多前期的空间构型、设计详图以及用于最后项目展示的图纸。（图 29、30）随着截止期限的临近和设计的进一步完善，科拉布于 1956 年秋天飞到了澳大利亚（这是他第一次经历“从天空鸟瞰世界”[23]）。（图 31）

科拉布与科拉尔为歌剧院设计所给出的提案结合了两个人各自不同的心血，科拉布擅长创建“动态的雕塑形式和独特的结构性解决方案”，科拉尔则专精于发挥他的技术专长及对一座现代歌剧院的项目要求的透彻理解。[24] 他们的设计受到了评审团的好评，从 222 个作品中脱颖而出。虽然在所有的提案中，最终只奖励排名前 3 位的作品，但评审团同意设立一个特殊的第 4 名奖项给科拉布和科拉尔，以此来区分他们的设计与其他 14 个提名奖的不同。

当科拉布回到沙里宁工作室时，他得到了一小笔加薪，以表彰他在悉尼歌剧院竞赛中的出色表现。然而，不久后，他雄心勃勃追求更多独立设计的项目，却引发了和公司的分歧。1957 年，他和科拉尔合作参与多伦多市政厅的设计竞赛项目，当时，沙里宁再次被任命为比赛的评审团成员，因此科拉布又一次被迫离开工作室，“这在很大程度上引起了埃罗的反对和不安”。[25] 这一次，这个匈牙利组合的表现不如他们在悉尼的首场比赛，比赛结束后，科拉布决定

在密歇根州伯明翰成立一个独立摄影工作室。[26]

科拉布工作室

尽管科拉布已经完全独立了，但他仍然是沙里宁工作室的几位常驻摄影师之一，并被签约拍摄他最初作为设计师的所有项目。[27]由于在沙里宁工作室那些已出版的作品集被外界广泛接受，科拉布迅速发展出一个可靠的业务来源网络，服务于曾经与沙里宁合作过的建筑师和设计师的"同盟会"：拉尔夫·瑞普森（Ralph Rapson）、哈利·威斯（Harry Weese）、伦纳德·帕克（Leonard Parker）、冈纳·伯克茨（Gunnar Birkerts）、西萨·佩里、吉米·史密斯（Jimmy Smith）、哈罗德·土屋（Harold Tsuchiya）、彼得·卡特（Peter Carter），当然还有凯文·罗奇和约翰·丁克路（John Dinkeloo）（他们两在 1961 年沙里宁过早逝世后接手了工作室未完成的项目）。

科拉布从沙里宁工作室辞职后，早期大部分收入来自密歇根州的其他建筑师，比如山崎实（Minoru Yamasaki）和威廉·凯斯勒（William Kessler），这两位均开展创新设计的实践，采用独特的材料组装和颇为正式的表现方式。[28]（图 32、33）除了接受其他建筑师和设计师的委托，科拉布还很快在底特律地区的建筑及设计类杂志的编辑及公关公司中赢得了声誉。随着他在专业期刊和行业杂志上的曝光率的增加，他开始接受一些国际知名建筑师及大型建筑公司的委托，其中包括 SOM 建筑设计事务所（Skidmore, Owings & Merrill）、密斯·凡·德·罗（Mies van der Rohe）、韦尔顿·贝克特（Welton Becket）、哈利·威斯和考迪尔·罗利特·斯科特（Caudill Rowlett Scott）。

20 世纪 60 年代初，科拉布的知名度骤升，成为建筑界炙手可

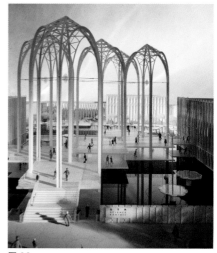

图 32

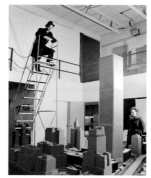

图 33

图 32　山崎实为于 1962 年举行的 21 世纪博览会（西雅图世界博览会）所设计的美国科学馆模型（现太平洋科学中心），摄于1961 年。

图 33　山崎实设计的世界贸易中心模型（纽约，1962—1976），图中建筑师在俯瞰整个模型。摄于 1966 年，密歇根州罗亚尔奥克。

热的明星级摄影师，佣金也持续增长。1961 年，他拍摄的山崎实为雷诺兹金属公司设计的、位于密歇根州绍斯菲尔德市的五大湖地区总部建筑（1955—1959）的照片，获得了年度美国建筑师协会个人照片摄影大赛彩色组的二等奖。[29]（详见 85 页）3 年后，美国建筑师协会的密歇根州分会提名科拉布参选 1964 年全美 AIA 杰出摄影金奖（Gold Medal for Excellence in Photography）。此次竞赛中科拉布被授予一等奖，以表彰其对全世界知名建筑摄影的重要贡献。AIA 金奖除了反映他在建筑摄影上的卓越成就外，同时也让科拉布快速跻身最著名的摄影师之列。[30]

在这段紧张的职业发展时期，科拉布在底特律城外的一家建筑公司，经一个共同的朋友介绍，认识了莫妮卡·凯恩（Monica Kane）。身为底特律本地人的莫妮卡与密歇根州东南部的设计师和艺术家们有着密切的联系。因为有着共同的朋友、同事和兴趣基础，她和科拉布很快发展起了一段更亲密的关系。[31]

谈了两年恋爱之后，科拉布和莫妮卡于 1960 年 3 月结婚。不久之后，莫妮卡成为科拉布工作室的业务经理，在处理不断增加的工作邀约和紧张的项目工期方面发挥了重要作用，并且陪伴着科拉布成了一名日渐成功的职业摄影师。莫妮卡一边负责工作室的日常业务运作，一边也作为创意总监，与科拉布一起完成大量委托任务时，给他提供了重要的美学见解。

随着 1962 年克里斯蒂安的出生，以及 1964 年亚历山大的出生，科拉布家庭成了四口之家。1964 年，科拉布加入了美国国籍，这大大减少了他在全世界范围旅行的麻烦。随着管理创业中的摄影公司和担负家庭责任的压力增加，科拉布一家决定从 1966 年秋天开始，去意大利休假一年，以此来调整恢复。

与其说科拉布休假仅仅是他繁忙的职业生涯中的一个暂时的喘

息，倒不如说是他恢复活力的机会。从很多方面来说，它给科拉布创造了必要的空间和时间，让其得以重新回归到早期摄影的、以媒介试验为特征的自发方式，而这种方式因为专业委托所严格要求的参数设置而变得越来越难以实现。虽然此次意大利之行并不出于宏伟的计划，但事实证明，这个机会对他的职业生涯所产生的深远影响比他所预期的要更加深刻。他于此期间创作的包含丰富文化价值并具备历史意义的一系列摄影作品和出版物，成了他这一生的代表作品。[32] 他的意大利作品集意象层次丰富，既有客观历史叙述的精确细节，又有叙事散文的表现特征。

科拉布的这次休假也是他职业生涯中的催化剂，无论是针对个人项目的长期追求，还是对专业工作之外的艺术品位的追求，都为他的实验和经历造就了更多的可能性。他作品集中的这些"其他主题"，包括罗马复杂的屋顶景观、复古的本土建筑、汽车工业影响下的建筑环境及发展中国家现代和传统的碰撞主题。这些作品提升了科拉布对于设计环境中变因的敏感度，激励他探索建筑本身及建造环境的最宽广的表达方式。这些不同寻常的探索作品尽管并不像他的其他一些照片那样广为人知，但深深影响了他后期在现代建筑摄影风格上的塑形过程，这些作品可以在本书的"人生阶段"一章中浏览。

意大利旅居期

科拉布经常说，他的人生和事业更多地是由偶然性事件决定的，而非早有准备。从他决定拒绝建筑师奥斯卡·斯托罗诺夫（Oscar Stonorov）的委托（否则科拉布也会和斯托罗诺夫及同机的美国汽车工人协会主席沃尔特一样在飞机失事中遇难），到有机会遇到德

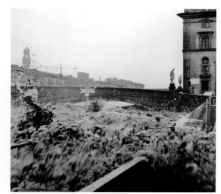

图 34

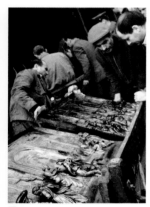

图 35

怀特·戴维·艾森豪威尔（Dwight D. Eisenhower）、切·格瓦拉（Che Guevara）、让·保罗·萨特（Jean-Paul Sartre）和马歇·马叟（Marcel Marceau），科拉布所经历的一系列偶然事件都对他的生活和事业的轨迹起到了关键作用。然而，与 1966 年 11 月 4 日发生的重大事件相比，这一切都黯然失色。当时，遭遇连续两周的暴雨和几次大坝决口的阿尔诺河水位已升至 1333 年以来的最高水平，成为佛罗伦萨历史上最具破坏性的自然灾害之一。

那时科拉布一家刚搬进佛罗伦萨北部的塞蒂尼亚诺市的山区的一间小公寓，一个清晨醒来，就听到了佛罗伦萨市中心洪水肆虐的消息。科拉布带着他的哈苏中型相机和 5 卷黑白胶卷（总共 60 张），只身前往佛罗伦萨去记录这些事件。洪水深及胸膛，科拉布在冰冷的水中艰难跋涉，捕捉到了一些洪水现场实况的不寻常画面。（图 34）第二天早上，他驱车前往罗马，冲洗胶卷，并联系媒体发布这些照片。美联社新闻处和《生活》杂志等购买了其中几张图片的版权，用于特别报道。[33] 洪水退去后，科拉布继续在街上游走，记录了这座城市的建筑、纪念碑和艺术品（详见 155 页）所遭受的破坏。[34]（图 35）

除了城市基础设施遭到大幅破坏之外，乌菲齐美术馆（Uffizi Gallery）、科学史研究所和博物馆（Institute and Museum of the Science of History）以及佛罗伦萨国家中心图书馆（National Central Library）的藏品和档案也遭受了严重的破坏，它们大多存放在阿尔诺河沿岸的地下室里。在洪水过后的几周内，科拉布走遍了整个城市，记录下为抢救上述以及其他机构大量珍贵资料所付出的努力。正是由于这些图片的大量公开流传，科拉布接到了美国《国家地理》杂志的委托，去记录整个城市的教堂、酒店、图书馆和其他档案馆受损艺术品和珍贵书籍的重建和修复过程。[35]

图 34　摄于 1966 年，佛罗伦萨洪水系列：在圣特里尼塔大桥上，汹涌的洪水淹没了阿尔诺河的南堤。

图 35　摄于 1966 年，佛罗伦萨洪水系列：抢救《天堂之门》（1452）的青铜浮雕原件。该作品的创作者是洛伦佐·吉贝尔蒂（Lorenzo Ghiberti），本来置于圣乔凡尼礼拜堂（Battistero di San Giovanni）的东门上。

这些来自国际出版公司的委托，除了为科拉布提供了记录洪水过后这些具有历史意义的修复实践的难得机会之外，还为他提供了意想不到的收入来源，这使科拉布能将休假再延长一年。[36] 在余下的旅居期间，科拉布创作了其他重要作品，包括冈贝里亚庄园的一个花园，以及托斯卡纳的山城景观。他还参与了一项拍摄罗马屋顶景观的独特合作。[37]（详见 156—159 页）

科拉布才刚抵达意大利不久，便接受了拍摄罗马屋顶景观的合作。阿斯特拉·扎里娜（Astra Zarina），一个来自密歇根州的熟人建议他参与这个当时还在酝酿中的合作 —— 考察罗马屋顶景观环境。[38] 当他们第一次在扎里娜罗马住所的屋顶花园会面时，科拉布便承接了他在意大利休假期间最具雄心也最综合的项目。

在早期的项目草案中，科拉布和扎里娜建立了四套原则来指导他们的考察。他们认为，考察屋顶景观，应该先去考察其"多样性"：1. 尊重其历史背景；2. 从宏观尺度上，考察其地质上形成的原因；3. 从微观尺度上，将其作为一种偶然且必然的建筑形式综合体；4. 基于其人造景观的属性，宣扬其可发展性。[39] 他们于 1966 年开始着手这个项目，当时，很多屋顶公寓都被诗人、艺术家、作家、侨民占据 —— 这是一种波西米亚的反主流文化，一种因壮观的环境和廉价的租金而衍生出的屋顶景观。[40] 于是，依靠扎里娜在这座城市的一些关系，扎里娜和科拉布得以私下出入这座城市最私密、最难靠近的楼顶空间。

在这项异常广泛的调查中，科拉布拍了大约 3200 张照片，其中 226 张照片后来入选《罗马屋顶上 —— 露台、高廊、俯视大地》（*I tetti di Roma: le terrazzo-le altane-i belvedere*，下文简称"罗马屋顶上"）一书。这本同时包含马里奥·普拉兹（Mario Praz）、扎里娜和科拉布随笔的书，以历史和文化为背景脉络，揭示了这座城市独特的屋

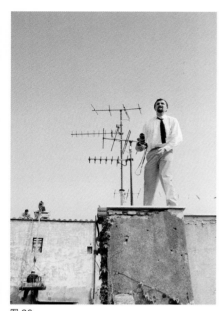

图 36

顶生活形态。通过科拉布的摄影作品,《罗马屋顶上》一书通过视觉表现方式,让人们得以深入罗马这座城市的内部 —— 从另一个角度看,这些景观对整个世界来说,都曾是不为人知的。(图 36,详见 160—161 页)

当科拉布和家人回到密歇根州时,他发现由于自己两年的缺席,给工作造成暂时的不便。尽管他与一些曾经最稳定的客户失去了联系,但他很快又与前同事、杂志编辑和公关公司重新接触,这些人早在他离开意大利之前就已对他的工作了如指掌。

科拉布的事业在 20 世纪 70 年代初获得了极速发展,当时的能源危机,不仅推动了石油价格的大幅上涨,同时也促进了休斯敦、达拉斯和沃斯堡等城市的商业建筑建造热潮。在莫妮卡所描述的科拉布工作室的蓬勃发展时期,科拉布曾在全国各地旅行,以满足建筑师、建筑商、材料供应商、产品制造商和杂志编辑的需要,即以出色的图片来宣传他们的商业发展和建筑作品。[41] 尽管科拉布长期以来习惯于接受著名建筑师和专业出版社的委托,但越来越多的企业和广告公司也开始购买他的摄影作品,将其用于为了顺应如火如荼的商业建筑大潮而开发的产品的广告宣传。[42]

随着美国各城市商区的发展,许多拥有酒店和房产物业的商业地产公司都认识到需要开发新的项目,以吸引越来越多的商务旅客。因此,科拉布收到源源不断的委托,拍摄这一新的建筑类型 —— 一种将奢华的休闲设施、接待服务与必要的会议及会展设施融为一体的多功能室内空间。(详见 127 页)"太不可思议了!"莫妮卡回忆道,"每个人都想要盖大饭店,聘请大牌建筑设计师去设计……酒店公司也在升级设施来满足企业客户的需求,我们每天的工作便是赶往世界各地去拍摄酒店。相当长的一段时间内,似乎这就是建筑的全部。他们都想得到宣传,都想让我们去拍摄。"[43]

图 36 1967 年,科拉布手持相机站在屋顶上。阿斯特拉·扎里娜摄。

20 世纪 70 到 80 年代，这类商业建筑、机构和住宅物业的摄影委托占了科拉布工作的绝大多数时间，并帮助其工作室在那几十年的经济衰退中保持了活力。（图 37、38）除了这些专业机构的委托，还有两个跟科拉布创作灵感密不可分的地方，均源自他在沙里宁办公室工作期间：一个是位于密歇根州布卢姆菲尔德山的著名的克兰布鲁克艺术学院，另一个是印第安纳州哥伦布市的中西部小镇。

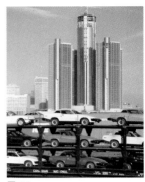

图 37

1924 年，埃列尔·沙里宁（Eliel Saarinen，埃罗的父亲）本想将克兰布鲁克艺术学院设计成一所能将艺术和科学相结合的学术机构，灵感则源自欧洲工艺美术传统。由于底特律报业巨头乔治·布思（George Booth）的资助，克兰布鲁克艺术学院在 20 世纪建筑、设计、风景园林、应用艺术和美术发展中扮演了关键的角色。因为学院离科拉布的房子和工作室只有几英里远，他到沙里宁工作室不久后，就熟悉了克兰布鲁克，在后来的 50 年里，它一直是科拉布实验和创作的常规课题。[44]（详见 163—164 页）

哥伦布市是举世瞩目的现代建筑之家，由于康明斯基金会（由 J. 欧文·米勒主持）对建筑项目的资助，这座中西部小镇一跃成了卓越的设计中心。（图 39）1955 年，科拉布刚加入沙里宁工作室不久，就因参与米勒之家的设计项目，第一次到访哥伦布市。后来米勒发掘了科拉布，使其成了摄影师，并拍摄了康明斯基金会赞助的大多数项目。科拉布拍摄的作品被公认为是 20 世纪哥伦布市最具代表性的摄影作品。[45]（见"人生阶段"一章的图 16、40、43、46、54、63）尽管科拉布的作品包罗万象，但他所拍摄的哥伦布市现代建筑作品只是他对建筑遗产总体调查的一部分。

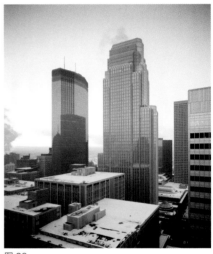

图 38

意识到保护城市传统历史建筑的重要性，谢尼娅·米勒（J. 欧文·米勒的妻子）于 1969 年委托科拉布对城市的传统建筑进行全方位的摄影调查，这是他们为保护城市历史遗产做出努力的一部分。虽

图 37 摄于 1977 年，由约翰·波特曼（John Portman）设计的位于底特律市中心底特律河沿岸的文艺复兴中心（当时正在修建中）。

图 38 摄于 1990 年，佩里设计的西北塔（1989，右）以及菲利普·约翰逊（Philip Johnson）设计的 IDS 中心（1974，左），位于明尼阿波利斯市，明尼苏达州。

图 39

然这座城市在现代化方面做了很多投资，而现代建筑项目却由康明斯基金会赞助，科拉布说："哥伦布市很多历史久远的老建筑正由于受到忽视而发出哀鸣。"[46] 科拉布热切希望参与到对城市历史遗迹的保护中，于是在哥伦布市及巴塞洛缪县，开始了持续多年全方位调查历史遗迹建筑的准备过程。（图 40、41）

本土建筑

尽管克兰布鲁克学院和哥伦布市的杰出设计不断激发科拉布的创造力，但他也发现最吸引他投入精力的题材：他的第二故乡密歇根州的本土建筑和工业景观。事实上，莫妮卡说过：

> 巴尔萨泽，一个旅居他乡的异国人，对本土建筑所展现出来的热情远远超过了对当时其他所有项目的热情，因为这些题材超越了建筑，更广泛地表达了一种特定的文化。一切都是新的，值得他去研究，我想他在美国看到了一些东西——那是一种跳出他的欧洲根源、延伸到我们自己历史之外的一种爆炸性推进——从某种程度上说，这既令人着迷，但也让人不安。[47]

1975 年，为了迎接即将到来的两百周年国家庆典，科拉布接受了密歇根州建筑师协会（简称 MSA）的委托，对全州的重要建筑进行全面的调查。由于他对州内丰富的农业历史非常着迷，早前已经把拍摄谷仓和其他农业建筑作为持续进行的个人项目，因此他非常渴望接受这项委托。为了让科拉布的工作能更集中有效，MSA 指定了州内各城镇的重要建筑作品，要求将它们记录下来。不过科拉布并不是只会循规蹈矩地完成任务的人。事实上，不按常理出牌

图 39　摄于 1969 年，哈利·威斯设计的康明斯机械公司技术中心（1968 年完工），内部图。

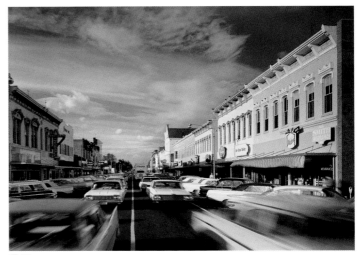

图 40

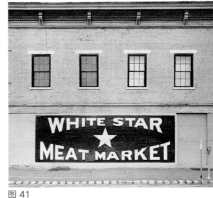

图 41

图 40　摄于 1969 年，印第安纳州哥伦布市系列：哥伦布市中心的华盛顿大街。

图 41　摄于 1969 年，印第安纳州哥伦布市系列：白星肉类市场。
　　"我用摄影这一方式去传递故事，以及表达对某一地点或讯息的情感。这对记录某地文化生活及其演变过程而言，很重要。"（除特别署名外，以上引用内容均由科拉布本人提供）

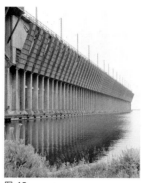

图 42

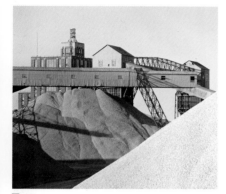

图 43

才恰恰是他最令人钦佩，也最具价值的品质之一。

这项拍摄任务从最初要求的拍摄重要建筑作品的横截面，很快转变为一个延续多年的大型项目，广泛记录了共同组成该州物理环境的建筑、景观以及基础设施。[48] 这一系列的作品让人想起他早期意大利系列的摄影作品，科拉布也由此拓宽了自身对"建筑"构成的理解，他认为，建筑同时也包括了那些无名建筑和生产型的工业景观，它们共同构成了整个国家的木业、矿业、农业和工业遗产的象征。（图 42、43，另见 165—167 页）

拍摄范围从庞大的工业矿石码头跨越至简约农场建筑的特殊细节。科拉布在密歇根州的建筑摄影考察同时展现了工业的强大和大自然工匠的鬼斧神工。然而，这些图片也同时流露出对将空间和自然资源用于国家生产，以确立整个州独特实体样貌的巨大忧虑。"或好或坏，人类改变了环境。"科拉布说，"人类住在这个地球上，只要他工作、建造、挖掘、改进、破坏，环境的改变就无可避免。"[49]

汽车文化

但是，科拉布对密歇根州本土风景的记录绝不仅限于该州的木业、矿业以及农业遗产。生活在这个以蓬勃发展的制造业为特征的环境中，科拉布对那些为了支撑密歇根州工业经济所建的大规模基础设施中的各种材质表达，也产生了浓厚的兴趣。然而，这些对科拉布的吸引力也许比不上他对拥有汽车后的生活进行调查的兴趣。在他整个职业生涯中，他已意识到，20、21 世纪的一些发明以及汽车的大规模生产，已经影响到人类对实体环境的设计，所以，他一直对描述汽车之于人类生产系统、消费习惯和材质使用的广泛影响感兴趣。科拉布利用他能接近汽车制造中心的优势，创作了数目

图 42　密歇根州本土建筑系列：密歇根州马奎特苏必利尔湖和伊什珀明铁路矿石码头，摄于 1975 年。

图 43　密歇根州本土建筑系列：密歇根州阿尔皮纳市外的采石场，摄于 1989 年。

庞大的叙事图片，充分地记录了汽车文化在这块土地上的印记。从50年的专业委托和个人项目中挑选出的汽车文化系列作品，充分表达了科拉布对建立现代工业化国家的强烈愿望，同时也提出了对依赖以石油为基础的经济可能产生不利后果的批判性观点。（图44，详见169—173页）

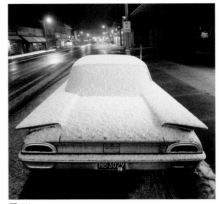

图44

在美国中西部之外

科拉布并不满足于长期停留在一个地方。他从18岁起就一直在搬家。虽然他常说会为结束建筑师的职业生涯而去做摄影师后悔不已，但他的好朋友和同事们都坚持认为，摄影师的生活更适合科拉布活跃而好奇的天性。[50] 他的职业生涯与现代建筑、美国中西部的设计密不可分，但他的工作和个人兴趣却让他去到更遥远的地方，接触截然不同而独特的文化。（图45、46）

他在国外旅行时拍摄的作品绝大多数都是不受委托的，也就是说没有资金补贴，有些甚至挪用了其他付费项目的资金。但科拉布明白探索那些如他所述"没有建筑师参与设计或建造的特色建筑，如远古的不朽的建筑"[51] 的重要性。（图47、48，详见175—177页）

但是，这种对无名建筑的迷恋，并不影响他描述对现代建筑的感受，毕竟这是他最为人所知的部分。对于科拉布来说，这些看似矛盾的领域之间并不是水火不容的。从饱受战争蹂躏的欧洲到战后美国，从佛罗伦萨洪水到美国中西部的本土建筑，从被洗劫一空的萨伏伊别墅到优雅从容的米勒之家，从奢华辉煌的酒店到也门的泥砖屋，科拉布保持了他整个职业生涯的多样性，展现出他所描述的"建筑、自然和人类之间的动态张力"或"现代"的真正含义。[52]

图44　汽车文化系列：尾翼。科拉布着迷于20世纪50年代和60年代汽车造型的独特设计元素。

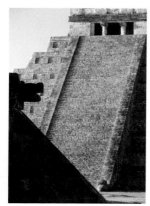

图 45

图 46

总统钦点作品：国家肖像

在其整个职业生涯中，科拉布一直秉持、研究并体现着这样一种复杂的现代观念——既英勇且有抱负，但也有缺憾和不完美。正因对现代观念的这种理解，他才完成了最神圣的使命。经过 40 年的实践，科拉布获得了一个难得的机会，可以批判性地反思他的职业生涯和自己第二故乡的建筑项目，这个项目得到了摄影师以及评论家约翰·沙尔科夫斯基（John Szarkowski）的专业认可。1959 年，沙尔科夫斯基在他的论文《建筑摄影》里提到摄影是 "一种重要的建筑批评技巧，能够对新秩序进行连贯的陈述和深刻的洞察"，并且"当摄影师、评论家和编辑等角色都集中于一人身上时，建筑摄影才能拥有最透彻和最深刻的意义"。[53]

1994 年，科拉布就担任了这种兼摄影师、编辑和评论家于一身的角色，被美国国务院要求协助整理共含 40 张图片的合集。其中 12 张会由克林顿总统亲自挑选，将其作为国礼赠予时任匈牙利总统的阿尔帕德·根茨（Árpád Göncz）。[54] 科拉布将此系列图片命名为"这片土地上的人物印记"，这个合集展现出他整个职业生涯中一直在摸索的主题：美国非凡的城市发展在很大程度上是以牺牲乡村生活为代价的。[55] 最终汇总后的 12 幅图片代表了文化表现的广泛范畴，从美国的农业根源到城市和工业的发展。然而，如果再仔细研究，这些图像则揭示出了更复杂的意义。（见 179—183 页）

值得注意的是，其中少有让科拉布声名远扬的、描绘著名现代建筑的图片。而那些包含这些标志性建筑的图像，也并未展现建筑孤立而完美的状态，而是展现了其作为时刻变动的、与日常生活紧密联系的城市环境的一部分这一状态。

然而，最令人震撼的是，科拉布希望通过对美国持续变化的

图 45　摄于 1970 年，位于墨西哥尤卡坦半岛的奇琴伊察的库库尔坎金字塔（建于 9 世纪至 12 世纪之间）。科拉布在那趟去墨西哥科苏梅尔岛拍摄厄尔总统酒店的行程中，转道去参观了该景点。

图 46　摄于 1965 年，匈牙利本土建筑案例中的内部木作细节。

文化景观进行近距离的观察和批判性的表达，去呈现出许多内在的矛盾和不同。比方说，假如把科拉布拍摄的美国中西部本土题材的图片和郊外地带破败不堪的影像作品并置在一起的话，美国曾经的农业根源建筑与毫无节制扩张的象征标志也一并呈现出来了，这些标志已经取代了早期大部分的建筑遗产。正如在《橡树街》中，我们会看到这样一种影像，它既体现了南北战争前南方丰富的文化传统，也体现了奴隶劳动的残酷现实，因为这种文化正是建立在奴隶劳动的基础之上的。

图 47

科拉布当然可以轻松地去选择一些美国建筑的影像作品，毫不迟疑地歌颂伟大成就和英雄主义理想。相反，他选择了这样一组图像，促使我们去面对和调和许多艰难的冲突，这些冲突是一个文化多样性如此复杂的国家正在进行的实验的根基所在。这些饱含深情和批判的作品，是一位摄影师眼中的一个富有同情心的国家的画像，对这个有着持续重塑文化的崇高愿望并深陷其困境的国家，科拉布从未能停止他的痴迷。这些美好、勇敢、庞杂且常常充满矛盾的影像激发我们反思自身和我们的历史。它们代表了最典型的科拉布方式——"温和语调下令人无法忽视的一击"。

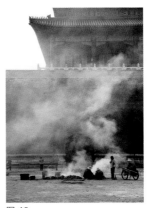

图 48

尽管"总统钦点作品"标志着科拉布漫长而传奇般的职业生涯的巅峰时刻，但这绝不意味着他作为一名专业摄影师的职业生涯的终结。在 21 世纪的头 10 年里，科拉布依然保持活跃，记录了他许多长期合作的朋友、客户和合作商的新项目，同时也拍摄了近代设计师的作品。他们致力于延续现代遗产的建筑风格：彼得·艾森曼（Peter Eisenman）、弗兰克·盖里（Frank Gehry）、理查德·迈耶（Richard Meier）、迈克尔·格雷夫斯（Michael Graves）、史蒂文·霍尔（Steven Holl）、尤哈尼·帕拉斯马（Juhani Pallasmaa）、托德·威廉斯（Tod Williams）和比利·钱（Billie Tsien）、玛丽安·汤普森

图 47　摄于 1978 年，也门塔伊兹附近的一个小镇上，一座清真寺的入口处。

图 48　摄于 1983 年，中国北京故宫外的宫墙前，食品摊贩们正在张罗这天的生意。

（Maryann Thompson）和查尔斯·罗斯（Charles Rose）、斯坦利·赛陶维兹（Stanley Saitowitz）和迈克尔·范·瓦肯伯格（Michael Van Valkenburgh）。（详见 139—149 页）

2008 年，科拉布在被诊断出帕金森综合征后，才开始花更多的时间照料花园，而不是总待在相机后面。科拉布仍然会接受委托，尽管他现在只和他的儿子克里斯蒂安一起工作。克里斯蒂安也是一名摄影师，当他拍照、制作图片时，科拉布会在视角和框架透视图方面提供一些指导。但是，随着人们对 20 世纪中叶现代设计的重新审视以及兴趣的复苏，科拉布的图片档案最近在保存、修复和维护老化的现代建筑方面发挥了新的重要作用。他的摄影结合了法医的精确度和纪录片的宏大叙事广度，提供了大量的原始材料，这些材料对于体现正在修复中的现代建筑，特别是那些面临拆毁威胁的建筑，提供了重要的素材。[56]

2011 年，他的整个摄影档案被美国国会图书馆的印刷和摄影部收藏，或许这是个再好不过的安排。对我们来说，这明确了他的作品为建筑学和摄影学所做的贡献。现在，科拉布的摄影档案与前几代摄影师的丰富作品集共同传世，将让我们对所创造、居住、珍惜甚至破坏的环境的批判性审视和全面理解更进一步。

目前科拉布的影像档案向公众开放且能随时取用，这本书的出版也有助于将其摄影置于一个更加广泛的环境中。虽然设计师、教育工作者、历史学家和建筑产业相关的消费者往往将设计环境的图像归为有计划的客观行为，但不可否认的是，这些图像总是受到每一位摄影师对其主题所采取的特定方法的影响。因此，摄影对建筑诠释的结果等同于摄影师在情感、实践和环境上的个性差异。事实证明，正是这些差异成就了与众不同。

作者后记

自我既接受也行动，并且，接受并非像打在惰性的蜡模上的印记，而是由有机体反应与回应的方式所决定的。没有什么经验之中人的贡献不是决定事物实际发生的因素。有机体是一种力量，而不是一种透明物。

——约翰·杜威，《艺术即经验：人类的贡献》

科拉布正是这种力量。当他是一个具有天赋、怀抱理想的年轻人时，他便开启专业摄影生涯，抓住当下行动和感受，在他所了解的世界消失前，将其收进底片里。在他早年的经历和影像里，他发现自己对于一定时间内的不可预测性接受度很高，但是随着生活和工作都渐入佳境之际，科拉布学着将直觉和接受度变得更外放。他的影像创作不只是拍摄这个世界，更是为了这个世界而拍，让我们得以亲眼见证具有世界观的建筑，在与科拉布共事及协同合作的建筑师、设计师、工程营造者的高度期待中一一被建造出来。

科拉布生命的最后一段为帕金森综合征所苦，身体上越来越吃力，心理上也因为无法完整表达每日所思而更加难熬，但他毕竟是与众不同的。在将近 70 年光阴里，科拉布都在把每天的生活经验片段好好捕捉下来，弯腰曲身在桌前，透过放大镜看。他努力重组着，将生活中所思所想以摄影的方式一一整理好。通过这些影像，我们不仅可以看到他的所想所做，或者感受，而且看到自己被投射在这些他为我们所想而努力留下的世界的样子。他的影像是一种力量。

巴尔萨泽·科拉布于 2013 年 1 月 15 日安详地离开人世。

案例研究

　　巴尔萨泽·科拉布的摄影在埃罗·沙里宁建筑的设计、建造以及传播中起到了关键的作用。以下两个案例介绍了科拉布在沙里宁工作室作为设计师和摄影师直接并持续参与的项目：环球航空公司飞行中心（以下简称 TWA）的纽约国际机场（即现在的肯尼迪国际机场，1956－1962），印第安纳州哥伦布市的米勒之家（1957）。由于科拉布在沙里宁工作室的独特作用，这些案例有助于我们深刻理解该公司的创新设计实践、摄影对其设计发展的意义以及科拉布本人为公司折中派设计师团队引入的独特审美观念。

　　这些项目独具深意，它们都需要科拉布利用他同时作为摄影师和设计师的一系列技能，来捕捉设计演变的过程和鲜明特征的表现。在 TWA 的案例中，科拉布的摄影技术在设计过程中被积极采用，跟踪记录了项目从设计到施工阶段的复杂演变。而在米勒项目中，科拉布的摄影向我们展示了他与项目之间长期的关系，即，随时间的推移而记录其变化。

环球航空公司飞行中心

纽约国际机场，1956—1962

 1956 年，环球航空公司的时任总裁提出"抓住飞行的灵魂"的要求，委托沙里宁工作室设计一个能够传递旅行能带给人趣味及兴奋感的建筑。沙里宁和同事们开始了漫长的设计和建构的过程，可以说，它为现代建筑中的创新实践和交流形式树立了新的里程碑。[1] 在项目推进的过程中，当设计团队要对沙里宁的原始草图进行诠释时，大型模型被看作是最适合呈现航站楼设计过程的方案。[2] 最初的设计师团队包括凯文·罗奇、西萨·佩里、爱德华·萨阿德（Edward Saad）、莱昂·尤尔科夫斯基（Leon Yulkowski）、诺曼·佩图拉（Norman Pettula）和吉米·史密斯。无数的模型被构建、拆除，再被重建出来，全力以赴达到一座现代航站楼的复杂需求。由于传统的绘制图纸无法呈现相应的效果，项目中构建了多种不同尺度、不同细节的模型。在整个过程中，科拉布负责拍摄记录这些设计的演变过程。他曾谈到这段记录过程：

> 我尝试用一种新工具——相机，不分昼夜地在铅笔和徕卡之间切换……我们发现了一种方法，可以让相机和拍摄者成为设计过程中不可或缺的部分，让摄影成为设计师进行视觉测试的工具。[3]

 在设计过程中，科拉布的摄影也是最终给客户呈现建筑项目形态的重要载体。由于工作模型是经过多个探索迭代过程后最终被组合起来的 —— 即，经过分段构建、拆除、重建，且都是在极短的时段内进行 —— 客户通常只能看到整个大型模型的投影，这些投影正是通过"雾

里看花"的方式使其效果得到增强：

> 在 TWA 项目中，我们设计了一个模型，人几乎可以把头伸
> 到一半的模型里。在这一半的模型中，我们放置了镜子和人的剪
> 影；向内吹入烟雾以创造景深，然后拍照。通过摄影，让人身临
> 其境，氛围和立体感也完美呈现。我们给客户看了这组照片的幻
> 灯片，效果非常成功，他们甚至连模型都没看，就买下了整个项目。[4]

科拉布不仅致力于创造逼真的建筑模型，也继续提升他在美术学
院学习期间所探索的摄影及影片处理方法，比如，研究影片显影过程、
各种暗房技术以及图片的多重曝光。（详见 45—46 页）

随着该建筑进入施工阶段，科拉布还记录下用于航站楼建造的混
凝土的创新构造方法。由于科拉布已经熟知这个项目的形式特征，他
能够合理地预测其复杂的空间结构以及光影对它的影响。他拍下了数
百张建筑工作模型的图片，而他对中小型相机的偏爱又使他能够更加
灵活自如地探究建筑物的方方面面。因此，科拉布能保持一种灵活的
而非用传统的定点构图的方式，去捕捉设计的复杂性。[5]

沙里宁和他的第二任妻子艾琳·B. 沙里宁（Aline B. Saarinen）
很清楚认识到，科拉布所拍摄的建筑图片在很大程度上帮助了沙里宁
的职业发展，特别是在企业、学术和政府事务方面。[6] 科拉布拍摄的
TWA 图片，早在项目完成之前，就被广泛应用在了详细介绍设计和
开发的新闻发布和项目简介中。事实上，TWA 航站楼第一次面向行
业专业人士的全面项目简介，几乎全部采用了科拉布的图片。[7]

这篇文章发表在 1958 年 1 月的《建筑论坛》上，它不仅仅是一
篇关于建筑和建筑师的简介，还详细地描述了一种独特的合作实践，即
将正在设计的建筑与模型制作、摄影相结合的实践。对于沙里宁和他
的整个工作室来说，TWA 是一次通过将摄影技术引入设计和建造、超
越了传统的实践模式的尝试。对科拉布来说，TWA 的项目，标志着
他作为建筑师的职业生涯的结束、走向专业摄影师轨道的开始。

图 3（右页）

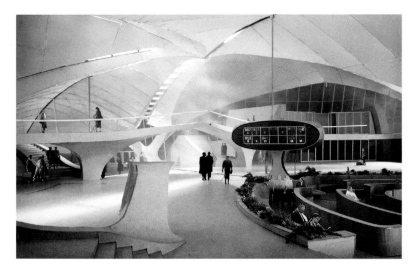

图 1

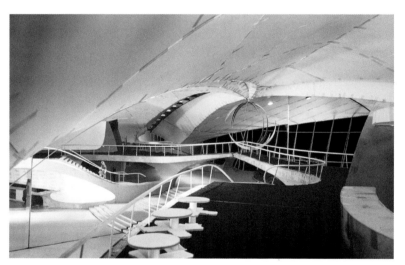

图 2

图 1&2　过程模型，摄于 1956 年。

图 3　构造柱模型多次曝光后的图像，摄于 1956 年。

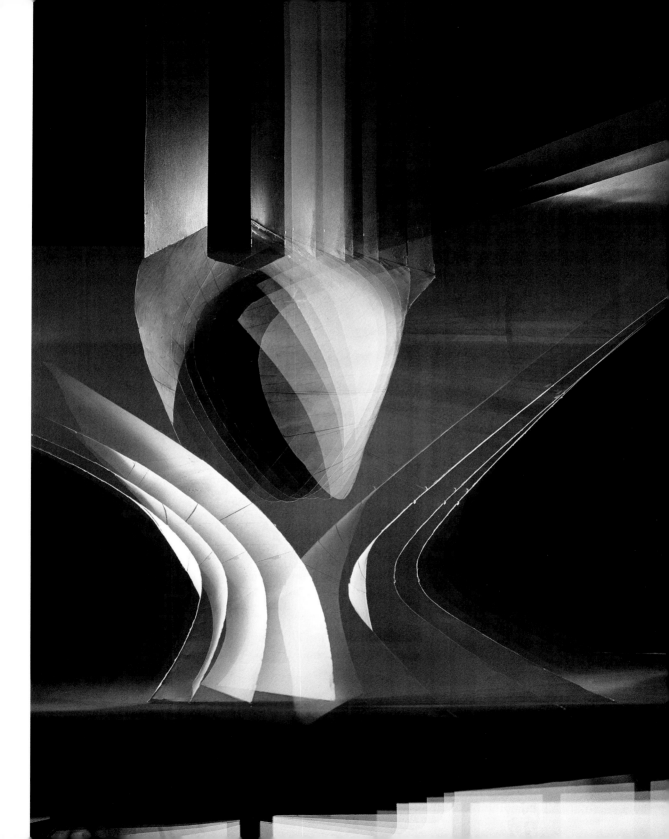

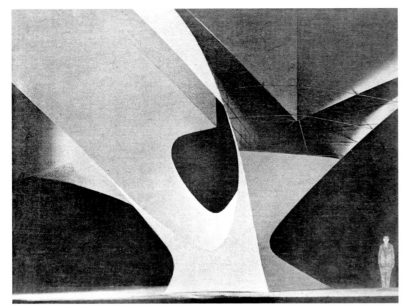

图 4

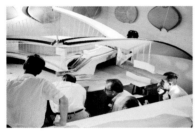

图 5

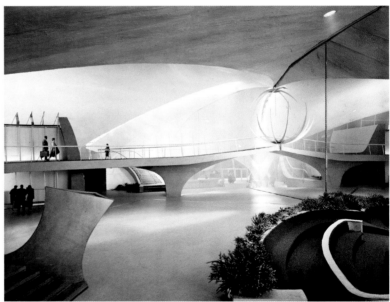

图 6

图 4　西萨·佩里制作的研究模型，摄于 1956 年。

图 5　沙里宁及其设计团队（从左到右：身份不明的设计师、罗奇、沙里宁和佩里），借助大型剖面模型，探究设计选择，摄于 1956 年。

图 6　过程模型，摄于 1956 年。

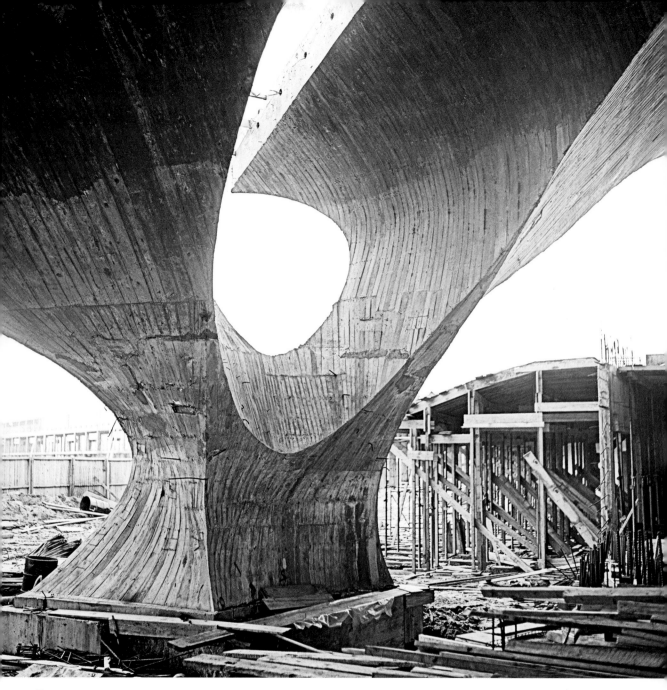

图 7

图 7 混凝土构造柱的施工照片，摄于 1961 年。

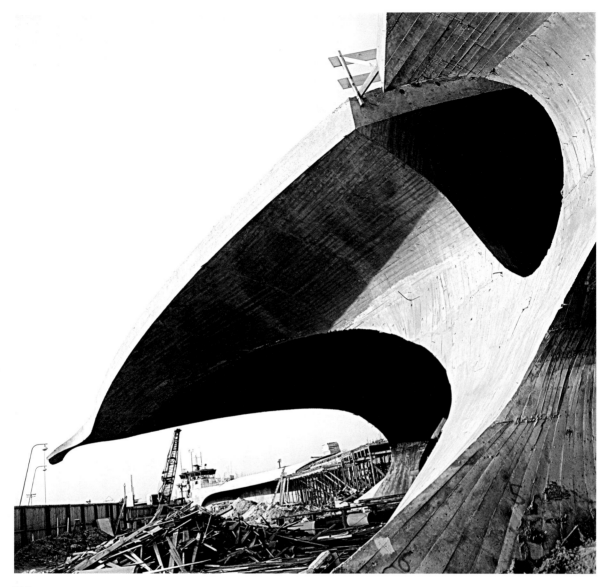

图 8

图 8　靠近航空站入口的前部悬空结构的现场建造图片，摄于 1961 年。

图 9　从 Y 形构造柱的顶端拍摄的过程模型，摄于 1956 年。

图 10　从汽车内部拍摄的抵达机场的景象，摄于 1962 年。

图 9

图 10

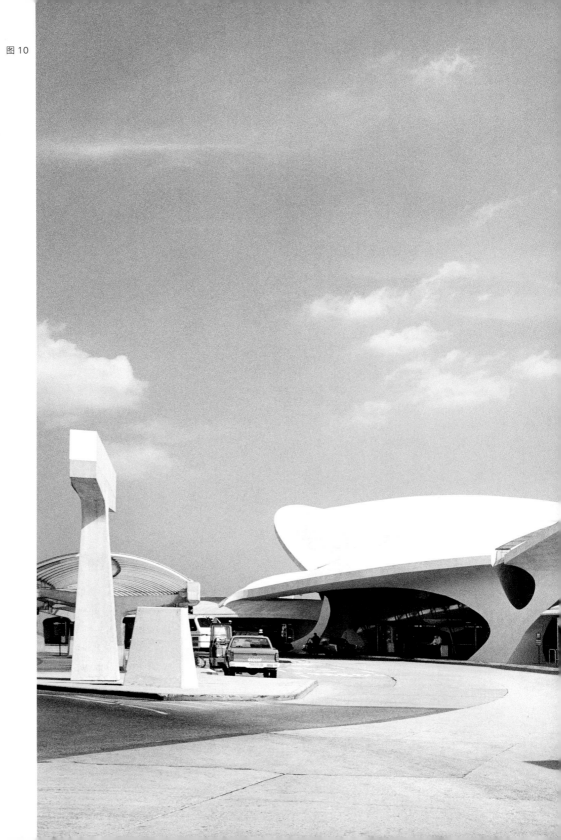

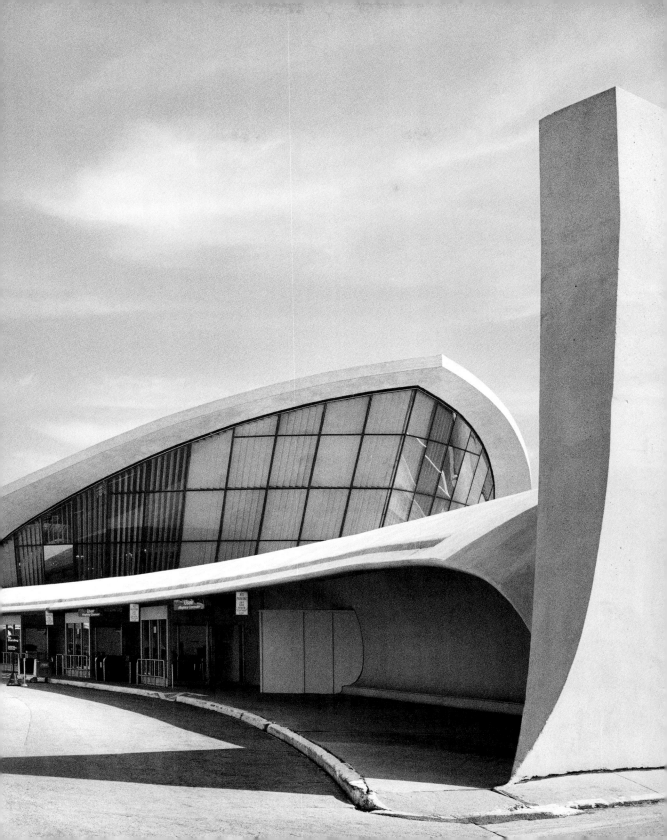

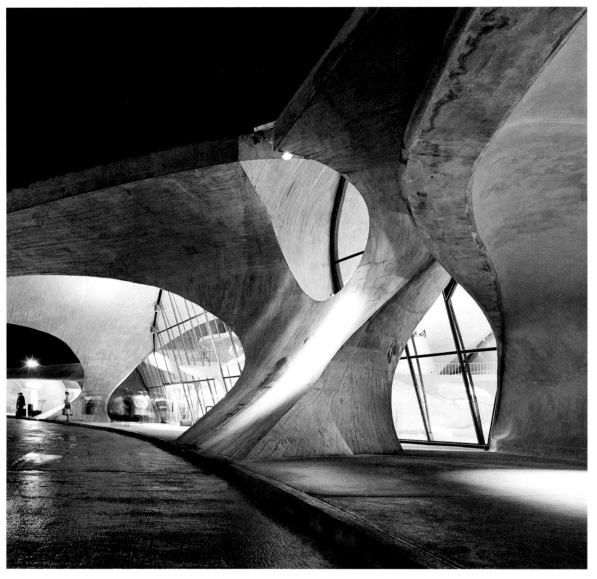

图 11

图 12（右页）

图 11　主要入口的夜景，摄于 1962 年。

图 12　室内错层设计结构及后方的售票处，摄于 1962 年。

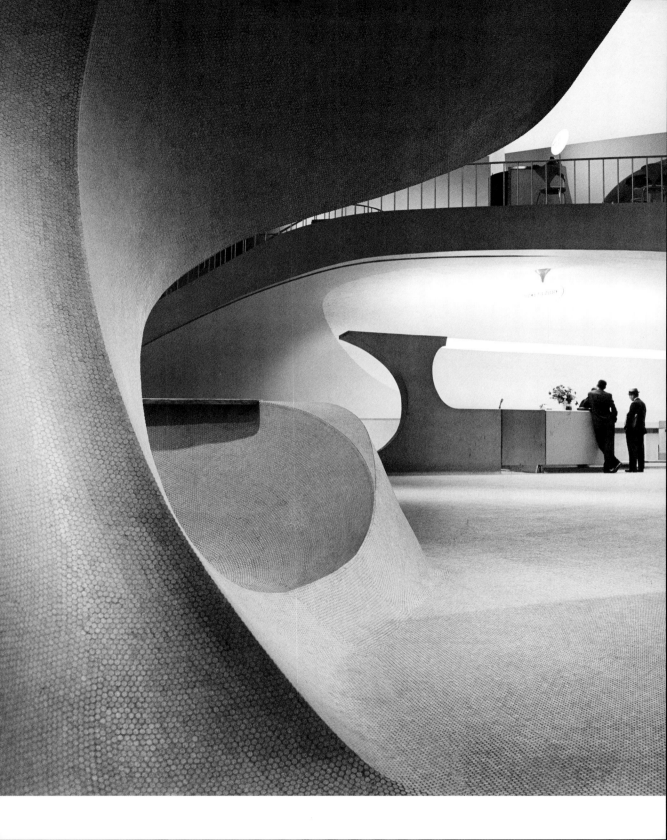

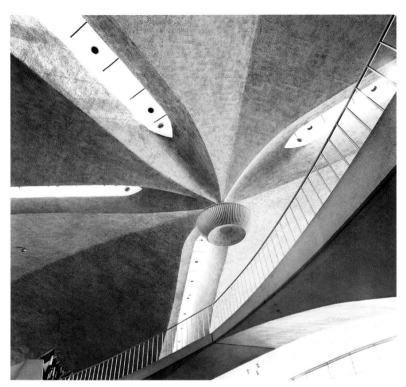

图 13

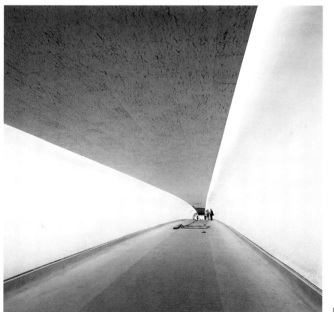

图 14

图 13　航站楼内的天花板，由 4 个贝壳状混凝土结构组成的屋顶，摄于 1964 年。

图 14　通往登机口的人行通道图，摄于 1962 年。

"这幅图片真的很像一幅画，非常抽象，但却是一个绝佳的例子，展示了人在一个相对复杂的航站楼大厅、一个更简洁的空间中移动的魅力。"

图 15　从夹层拍摄的航站楼内的夜晚景象，摄于 1964 年。

"这是此项目中我拍的一张经典图片，展示出这个空间中，沙里宁精心设计的四维空间体验。"

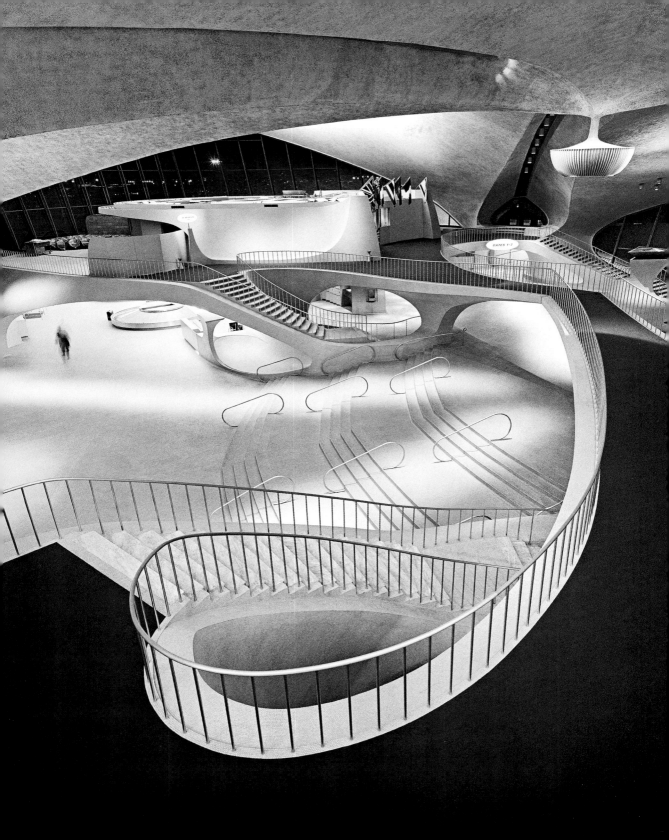

米勒之家

印第安纳州哥伦布市，1953—1957

虽然科拉布很擅长讲故事，但他却并不喜欢详细阐述自己的摄影作品。比如，当他被问及为什么在 40 年里数次返回哥伦布市的米勒之家时，科拉布简短回答说："因为我收到了公开的邀请。"当被进一步追问是什么让他对这个项目持续着迷时，他停顿了一下，说："它每次总是不同的。"[8] 与此同时，他又满怀激情地回忆起设计米勒之家雕塑壁炉的那几个月以及自己一家去安大略湖畔小屋拜访米勒一家的故事，而他所拍摄的那些关于米勒之家的图片早已被他抛诸脑后了。

就像他的 TWA 航站楼作品一样，科拉布为米勒之家所拍摄的影像也以其无与伦比的洞察力给这座建筑作品赋予了复杂性及层次感。如果说 TWA 作品集展示了一座建筑从开始到结束的设计演变，那么米勒之家作品集（共计 1808 幅图像）则代表了项目的生命周期，包括它在完成之后的变化和转换。[9] 虽然他在至少 18 个不同的情境 —— 跨越四季和完整的一天 —— 记录下该项目，这些照片仍然相对鲜为人知。实际上，科拉布所拍摄的米勒之家作品集可能是你从未见过的最丰富的 20 世纪中叶现代住宅影像宝藏。

由于米勒家族的私密性，米勒之家在大众和学术出版物中出现的信息少之又少，尤其它还是现代住宅设计中最杰出的合作案例之一：沙里宁（建筑师）、罗奇（项目建筑师）、亚历山大·吉拉德（室内设计师）、丹·基利（Dan Kiley，庭院设计师），它的客户则是 J. 欧文·米勒和塞尼亚·米勒。[10]

和少数专业或业余摄影师偶尔拍摄米勒别墅及园景明显不同的是，科拉布从他作为沙里宁工作室的一名年轻设计师开始，而后连续

40年里从未中断和该项目的联系。在科拉布的职业生涯中，他与米勒一家建立了密切的私人关系。作为康明斯基金会[11]支持的大多数项目的非官方摄影师，当他每次回去拍摄和记录由基金会赞助的上百个建筑项目时，他都能被破例允许去参观米勒别墅和园景。本章节接下来的这些照片虽然很简洁，但却突出了米勒别墅和园景的一些独特气质和特征，这得益于科拉布与项目的长期关系。

米勒之家在建时，科拉布还是沙里宁工作室的一名新成员，他最初的任务之一就是为别墅中心起居空间设计和制作雕塑壁炉模型。

为了测试他的各种设计方案，科拉布借助摄影来推进他的设计开发过程，还借助室内设计的等比模型来记录他的研究。这些早期绘制的插图图片展示了室内设计元素之间的动态影响，包括沙里宁的开放空间概念、罗奇创新的天窗和结构系统，以及吉拉德为室内装修所做的各种表面处理等。由于科拉布协助参与了设计过程，他敏锐地意识到，吉拉德的室内装饰 —— 折中主义的家具、挂毯、地毯和其他装饰品，需要根据季节的交替和米勒家族不同场合所需而移动、变化或替换。（详见 59—61 页）因此，他们打造了一个持续变化的人造景观，通过层次、纹理、图案、颜色及装饰物来补充相对质朴的室内空间，而这些都需要持续的记录，才能捕捉到随着时间推移而发生的细微变化。

为了能从设计上延展别墅的空间，沙里宁聘请了基利为占地 13 英亩的场地创建完整的景观计划。基利和沙里宁之前曾合作过很多项目，但是基利认为米勒之家使他第一次有机会"创作出一套完整且规模一致的现代作品"[12]。当基利开始设计时，房屋整体设计以及它坐落在缓坡上的位置早已确定了，所以他利用了建筑的许多空间线索。在设计景观时，模糊了室内和户外的界限。基利以一种与吉拉德精心设计的纹理和材料安排相契合的方式，生动地展示了物种变化和形式元素（树木、雕塑、树篱和围墙）之间的配合，这些元素与房子简朴的外表又形成一种鲜明的对应。

尽管建筑的每一项工作都是随着时间的推移而变化的，但是在米

勒之家的案例中，变化和转换成为该设计的核心原则。因此，基于米勒之家和园景的丰富内容，科拉布需要与项目保持长期的关系，才能通过静态的摄影去充分捕捉其动态特性。科拉布对米勒之家及其园景有着很深的了解，即便不是任务所迫，他也觉得有必要去探索这个项目的复杂性：一个镜头、一天、一季、一年的图像是远远不够的。他虽然偶尔也会收到一些委托来记录这个沙里宁、基利和米勒的合作项目，但更多时候，还是出于自愿和好奇心去拜访。他经常"在房子和院子里闲逛"拍摄室内和室外景观元素，因为从上次访问到下一次又发生了变化。[13] 因此，在科拉布的作品集中，并没有一个单一或标志性的形象可以概括或定义米勒之家。事实上，考虑到作品的深度和广度，有人可能会对科拉布的影像集是"权威作品"的说法提出质疑。简而言之，米勒之家并不具有固定印象，而是一个开放性的复合概念。

当然，自 2011 年米勒之家向公众开放以来，人们可能会轻易认为，科拉布的影像集在理解项目细微差别方面所起的作用，远不如过去那么重要。现在我们都可以用自己的眼睛去观察它。然而，随着项目还原并保持在一个相对稳定的状态，吉拉德充满审美情趣的室内设计已被定格在一个单一的状态中，这实际上可能会阻碍观者按自己的意愿去体验设计师预期想展现的真正活力。虽然项目被永久保存下来了，但科拉布所拍摄的米勒之家作品集很可能比实际的房子更全面地诠释了设计师的意图。当然，科拉布的任何一幅作品，如果单独去看，都不可避免地会给人一种不太真实的米勒之家的体验 —— 建筑摄影总是如此。但从整体上看，他的图片所表达和传递的弦外之音可能要更多。

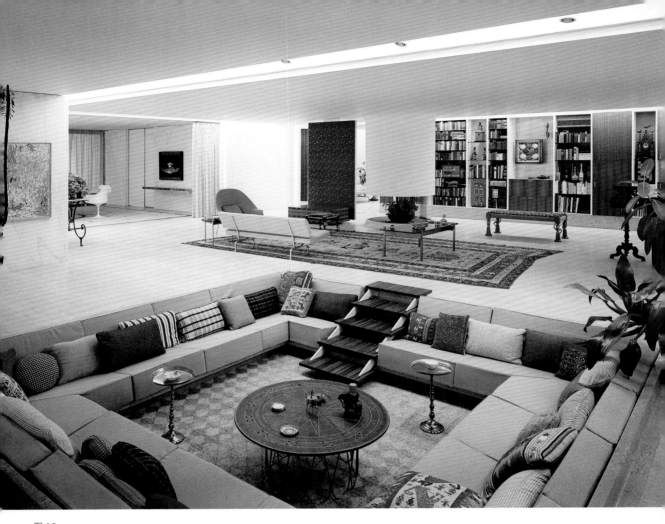

图 16

图 16 1982 年 6 月，由亚历山大·吉拉德
所设计的中央休息区景观，搭配温暖季节使
用的内饰和精心设计的储物墙。

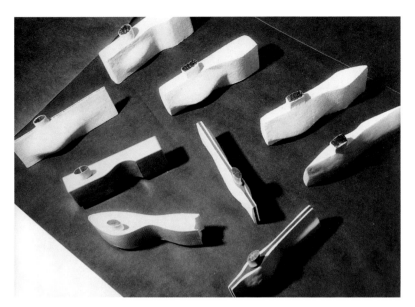

图 17

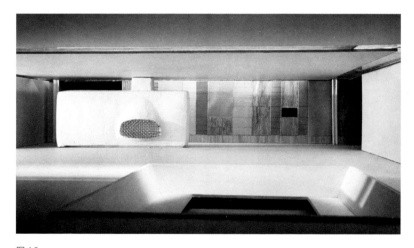

图 18

图 17　1955 年，印第安纳州哥伦布市，巴尔萨泽·科拉布设计和制作的米勒之家雕塑壁炉的习作模型。

图 18　1955 年，科拉布为测试雕塑壁炉设计而制作的研究模型。

图 19　1982 年 4 月，向主客厅望去的视角，吉拉德设计的中央休息区，搭配寒冷季节使用的室内装饰品及织物。

图 20　1982 年 4 月，可以看到花园的用餐区。
　　"这是个非常出色的沙里宁式设计，室内与户外相互映现，建筑和自然景观融为一体。"

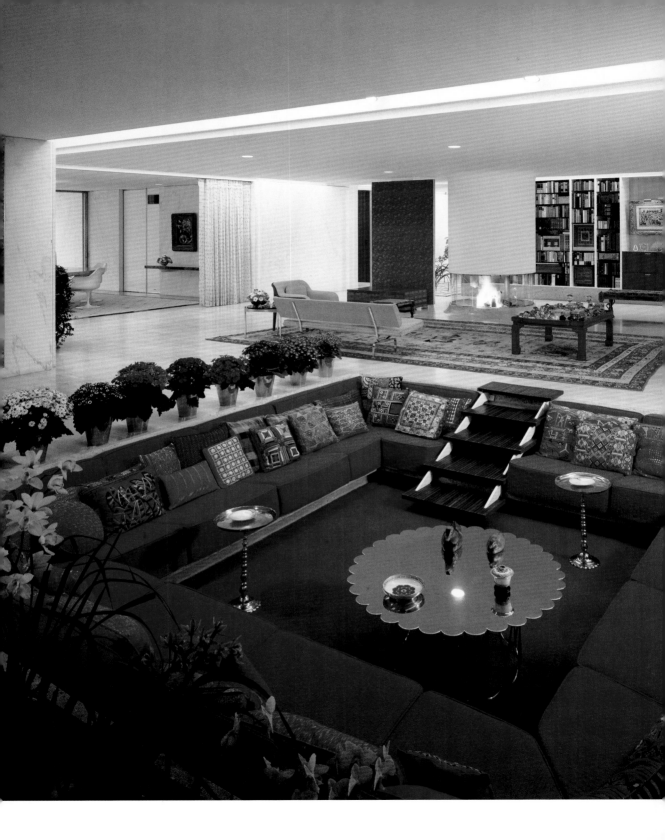

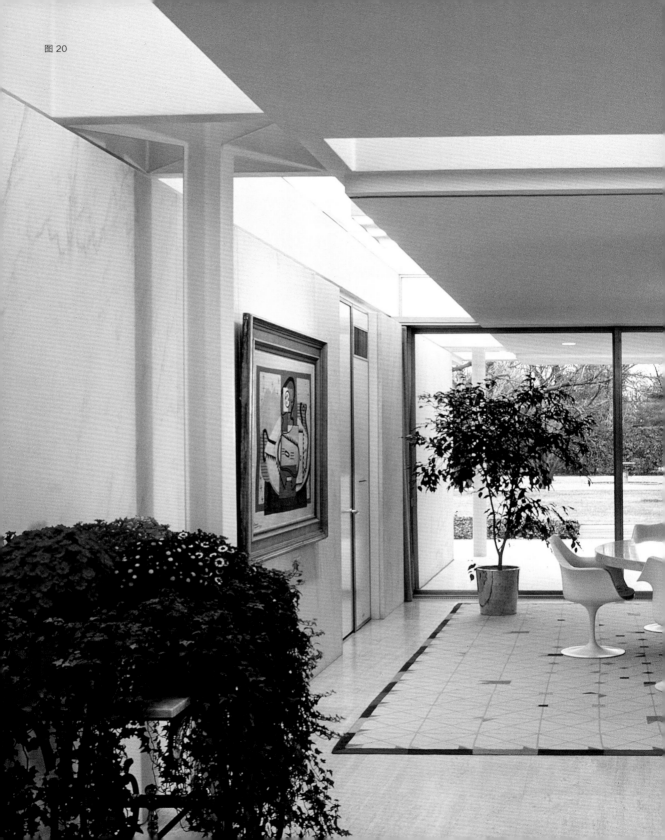

图 20

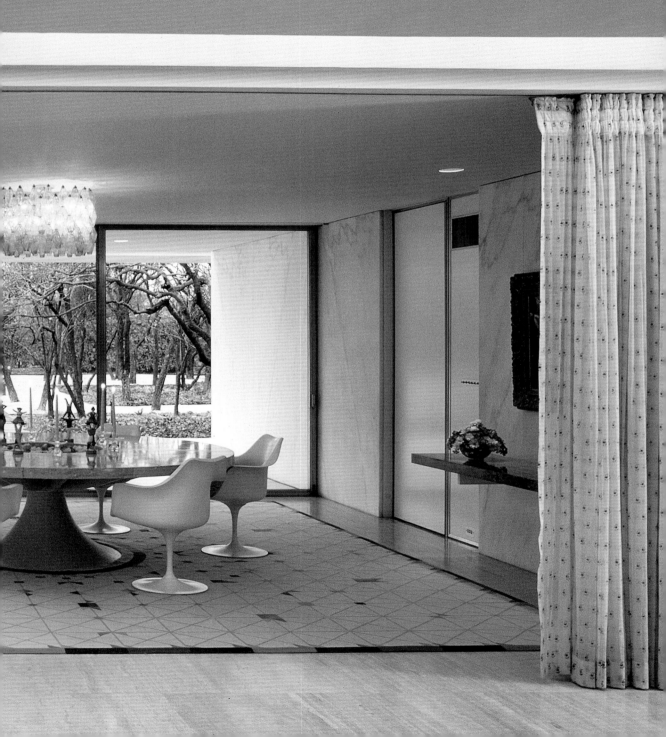

图 21

图 21　1988 年 4 月，鸟瞰别墅及花园与周边环境的关联。

图 22　1988 年 5 月，沙里宁设计的郁金香椅和针绣的椅垫。椅垫由吉拉德设计，由齐妮娅·米勒和社区内的一群朋友共同制作。

图 23　1982 年 4 月，儿童房朝南的阳台外面，到处都是盛开的玉兰花。

图 22

图 23

图 24

图 25

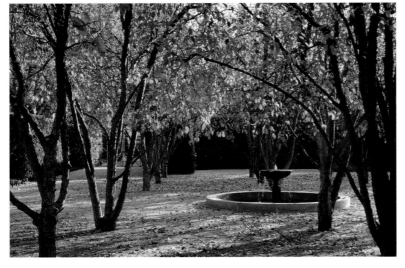
图 26

图 24 1988 年 5 月，越过草地和皂荚树大道看到的房屋西面景观。

图 25 1990 年 10 月，别墅东边路旁错落有致的树篱景观。

图 26 1974 年 10 月，花园里盛开的紫荆花。

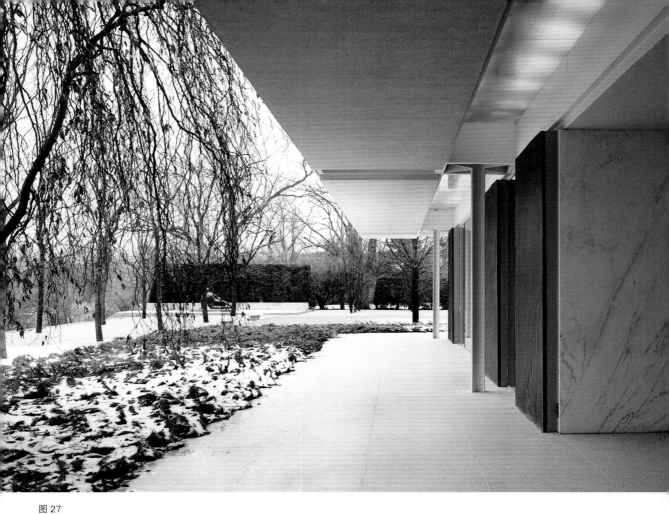

图 27

图 27 1987 年 2 月，从西边的长廊朝北看，皂
荚树林尽头，是英国雕塑家亨利·摩尔的作
品《坐着的女人》（1957—1958）。

图 28 1984 年 5 月，日暮时分，透过皂荚
树所看到的别墅西南角。

人生阶段

　　本书这一章辑选的图片主要基于摄影是建筑的再创作这一前提，因为摄影师在这些备受好评的建筑中扮演着重要的角色。在主题为"探索现代主义"的这一节中，所选的这些图像展示了科拉布在现代建筑摄影方面的深刻敏锐和大胆探索。

　　虽然这里呈现的建筑都是众所周知且广受赞誉的，但是科拉布拍摄的图片为我们提供了一个全新的视角，帮助我们更全面地了解它们。在科拉布精彩的一生中，无论是在生活还是职业背景下所拍摄的图像，都显现了本书前半部分所展示的科拉布那些不太为人所知的作品中所体现的许多特征。例如，尽管大多数图片整洁的构图都受科拉布在建筑和美术方面的专业训练的影响，但这些井然有序却常常被他的即兴创作和纪实摄影本身的特征抵消或打乱。不管是在清晨拍摄的迷雾中，给现场带来一丝忧郁的孤独人物，还是与现场、环境中的其他景物不经意关联在一起的一座地标建筑，科拉布以挑战我们许多先入为主的观念和期望的方式，重新塑造了这些标志性的建筑作品。

探索现代主义

图 1（右页）

图 1　勒·柯布西耶设计作品，萨伏伊别墅，摄于 1952 年。

　　"该建筑已完全被弃用，到处杂草丛生，荒凉不堪。这让我这个正在参观一个著名建筑作品的年轻建筑系学生不禁想到，天哪！他们怎么能容忍这种事发生呢？"

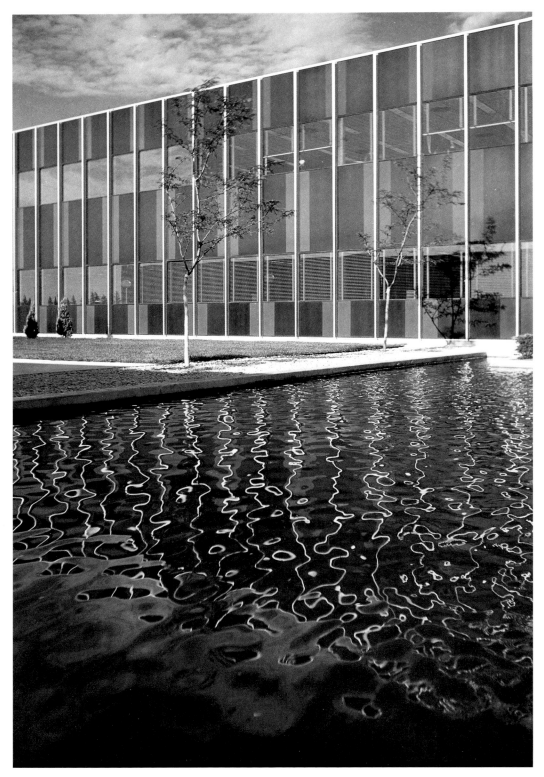

图 2

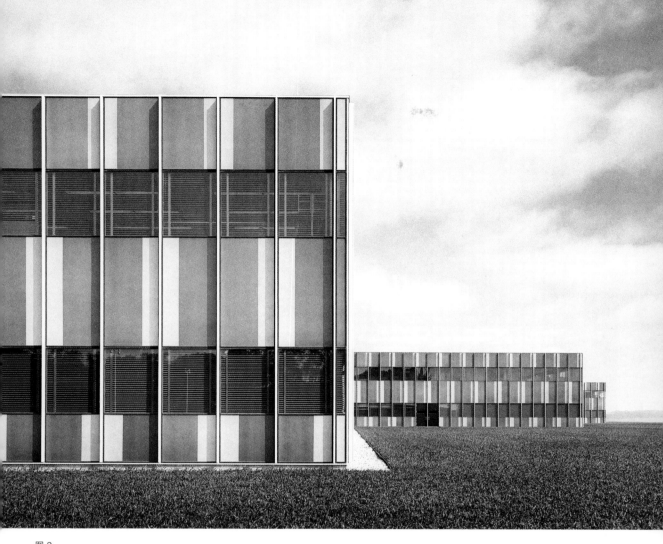

图 3

图 2 沙里宁建筑师事务所作品，IBM 生产和培训机构（罗切斯特，明尼苏达州，1958），摄于 1958 年。

图 3 沙里宁建筑师事务所作品，IBM 生产和培训机构，摄于 1958 年。
"通过色彩和图案的运用，沙里宁把建筑带入了现代主义的新时代：一种尊重过去，但超越极简主义的现代主义。"

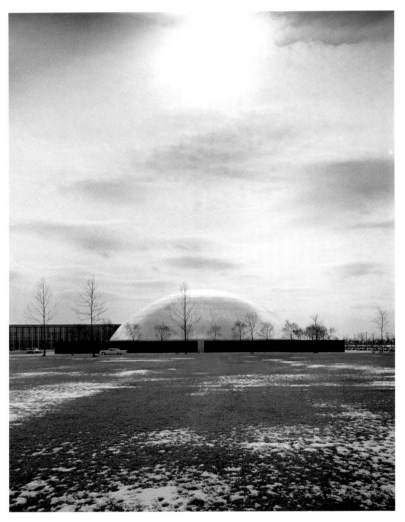

图 4

图 4　沙里宁建筑师事务所作品，通用汽车技术中心的圆顶造型（沃伦，密歇根州，1946—1956），摄于 1956 年。

图 5　沙里宁建筑师事务所作品，麻省理工学院教堂（剑桥，马萨诸塞州，1950—1955），摄于 1956 年。哈里·贝尔托亚（Harry Bertoia）设计的可发光的祭坛内部幕墙装饰（1955）。

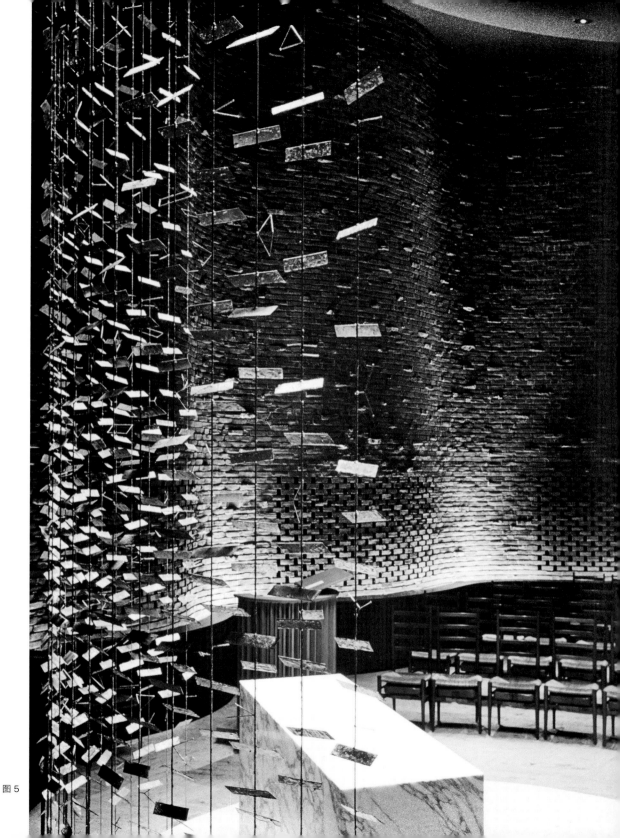

图 5

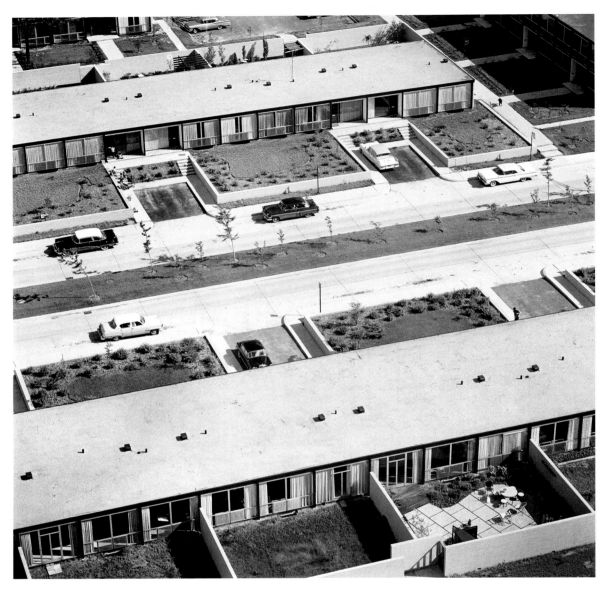

图 6

图 6　密斯·凡·德·罗设计作品，拉斐特公园住宅区（底特律，密歇根州，1950—1956），摄于毗邻的高层公寓楼，1958 年。在拍摄这张照片时，阿尔弗雷德·考德威尔（Alfred Caldwell）设计的景观仍处于想象阶段。

图 7　沙里宁建筑师事务所作品，密尔沃基战争纪念馆（密尔沃基，威斯康星州，1953），摄于 1958 年。

"你很容易会看到勒·柯布西耶对埃罗·沙里宁的影响。构建在架空柱之上沉重又原始的混凝土结构无法不让人想起勒·柯布西耶设计的柏林公寓（1947—1952）。"

图 8　威廉·凯斯勒设计作品，凯斯勒别墅（格罗斯普安特公园，密歇根州，1959），摄于 1959 年。

图 7

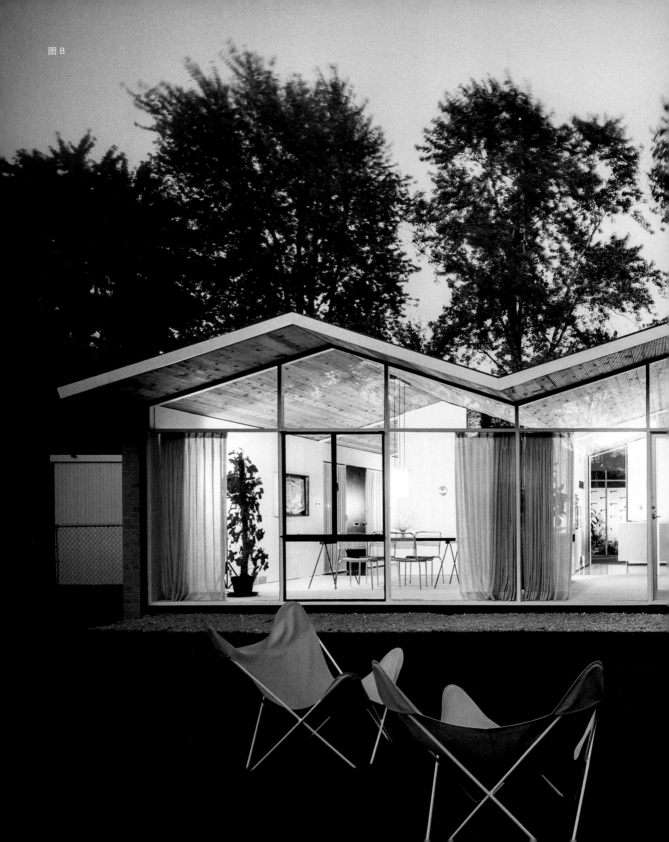

图 8

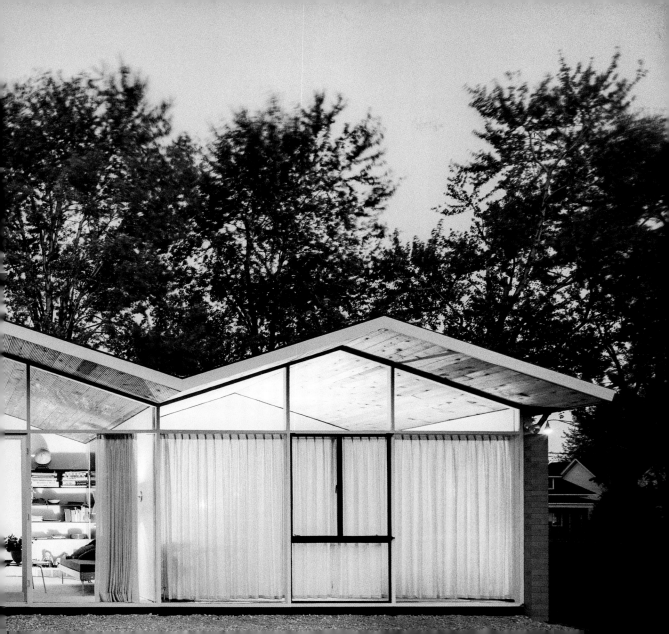

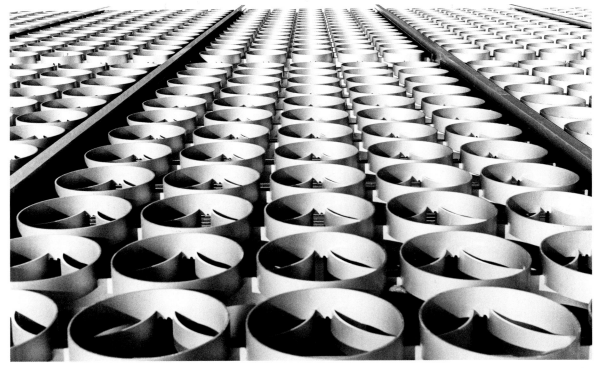

图 9

图 10（右页）

图 9　山崎实设计作品，雷诺兹金属公司五大湖区域总部（绍斯菲尔德，密歇根州，1955—1959），摄于 1960 年。

图 10 山崎实设计作品，雷诺兹金属公司五大湖区域总部，摄于 1960 年。这张照片在 1961 年第 4 届 AIA 摄影年会上获得了彩色组二等奖。

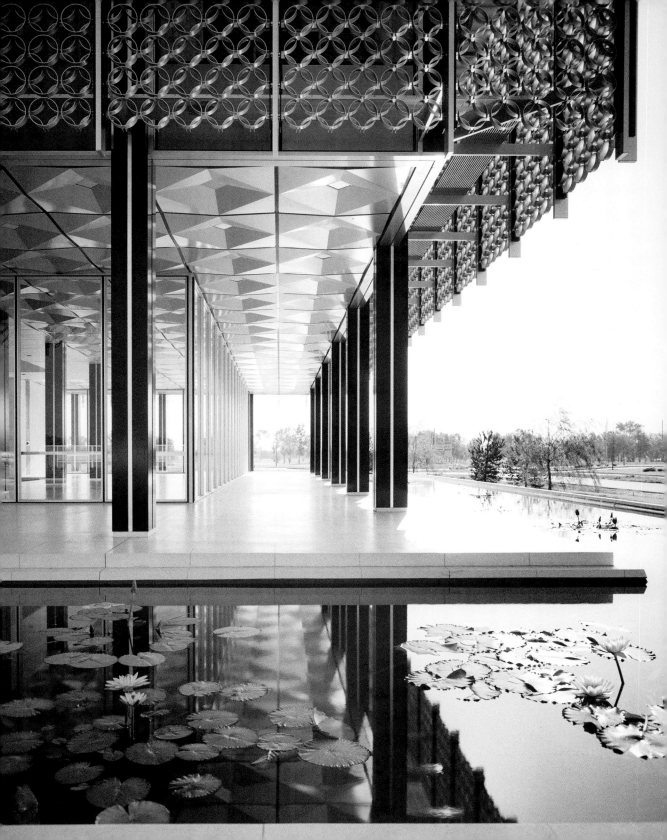

图 11

图 11　山崎实设计作品，韦恩州立大学麦格雷戈纪念会展中心（底特律，密歇根州，1955—1958），摄于 1960 年。

图 12　密斯·凡·德·罗设计作品，湖滨大道 860—880 号公寓（芝加哥，伊利诺伊州，1951），摄于 1960 年。

"那是一个湿漉漉的下雪的日子，照片的前景是一辆凯迪拉克的漂亮尾翼，旁边是停车计价器……这一切都与密斯建筑设计呈现的方正规律交相呼应。"

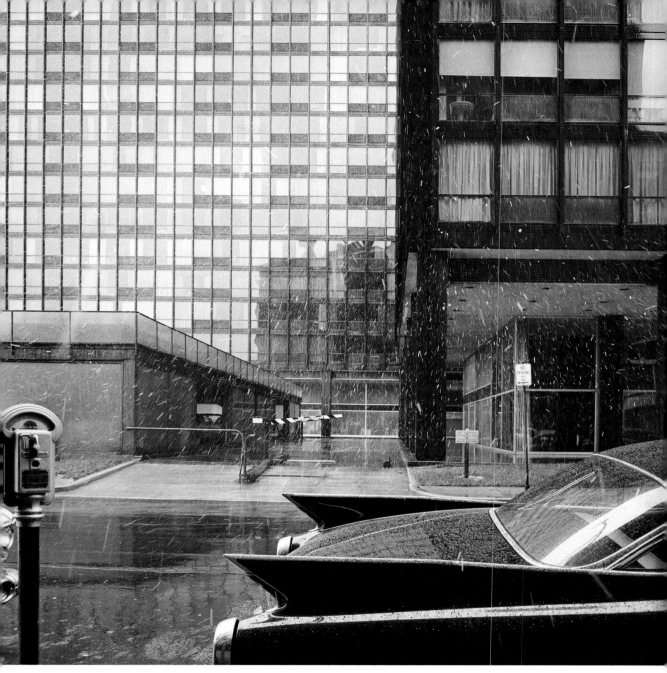

图 12

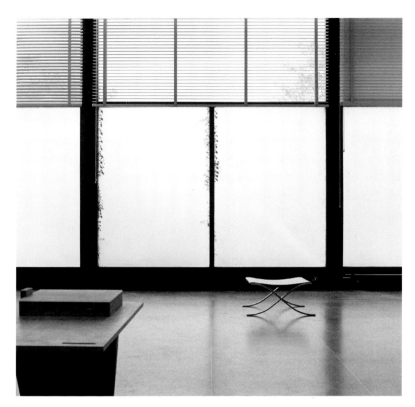

图 13

图 13　密斯·凡·德·罗设计作品，伊利诺伊理工学院的 S. R. 皇冠大厅（芝加哥，伊利诺伊州，1956），摄于 1960 年。

图 14　马塞尔·布劳耶（Marcel Breuer）设计作品，联合国教科文组织总部（巴黎，法国，1952—1958），摄于 1960 年。

图 15　密斯·凡·德·罗设计作品，巴卡迪办公大楼（墨西哥市，墨西哥，1957—1961），摄于 1961 年。

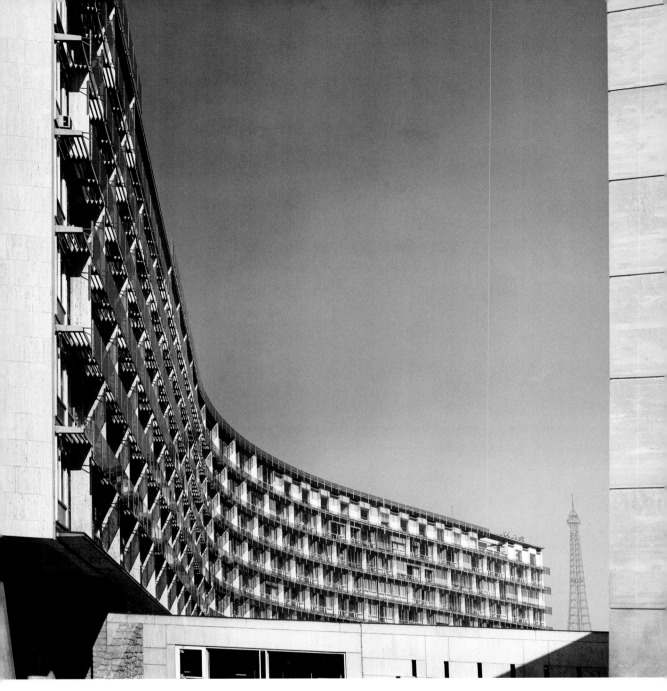

图 14

图 15

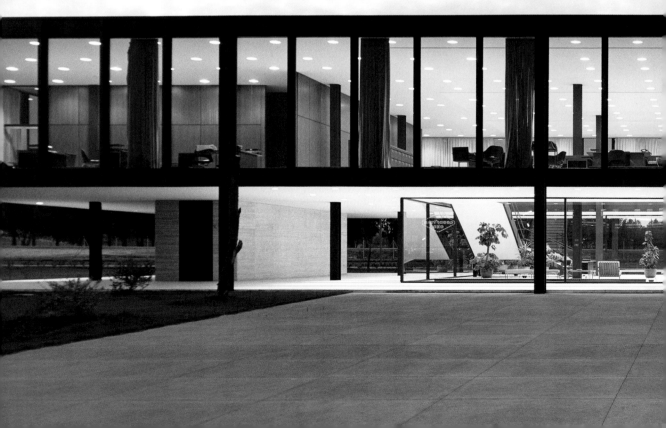

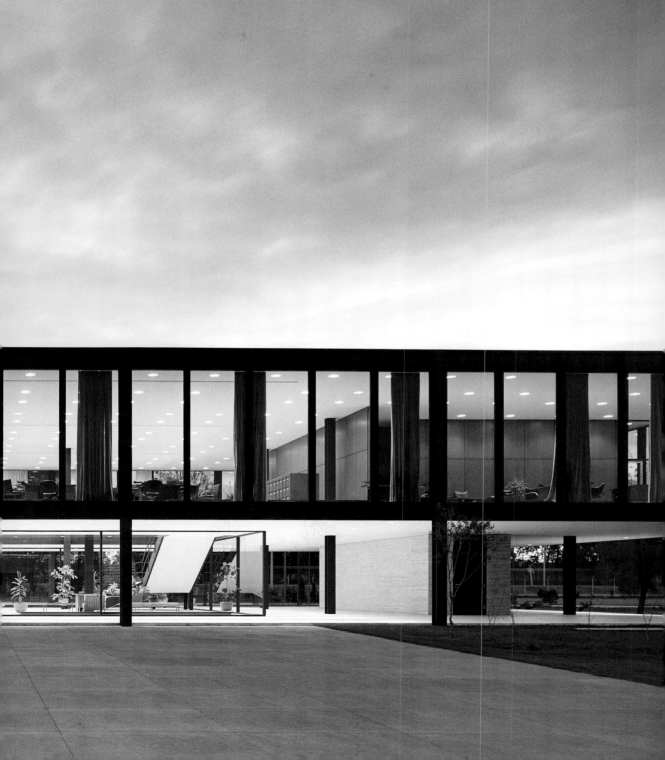

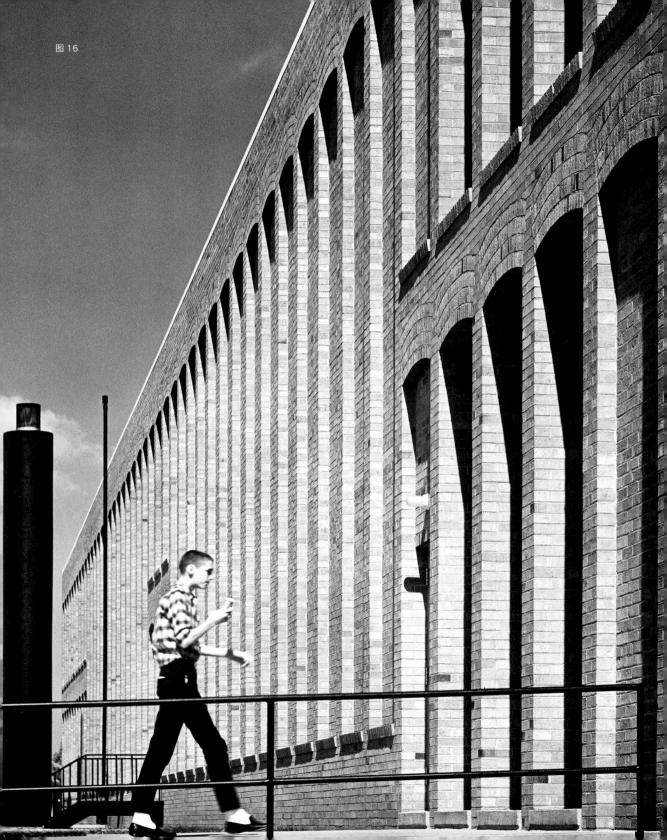

图 16

图 17

图16 哈利·威斯设计作品,诺斯赛德中学(哥伦布,印第安纳州,1961),摄于1961年。

　　"这个有着拱形窗户以及砖砌细节的建筑,让我想起小时候上的一所学校……威斯的设计在当时引起了争议,因为它看起来不像现代建筑。看起来宏伟的大楼,因一个急匆匆吃完手里的冰激凌、担心迟到的学生,而变得有人情味了……神奇的是,我拍到了这张照片。"

图17　米思 & 凯斯勒建筑师事务所作品,芒特克莱门斯储蓄贷款机构(芒特克莱门斯,密歇根州,1961),摄于1961年。科拉布正好捕捉到一组平面广告的拍摄过程。

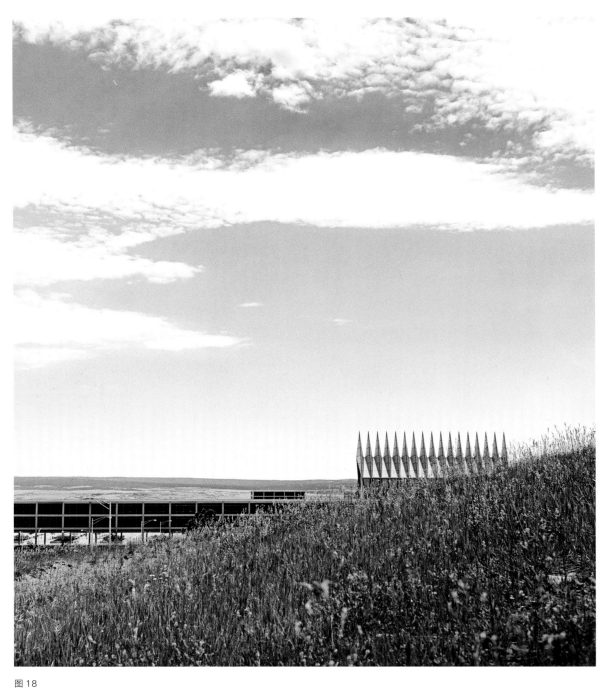

图 18

图 19

图 18 SOM 建筑设计事务所的沃尔特·内奇设计作品，空军学院教堂（斯普林斯，科罗拉多州，1962），摄于 1962 年。

"我通常会在附近到处闲逛，从远处去拍下一些景观以及建筑的画面……但当我看到这片美丽的草地和这高耸入云、令人灵感涌现的建筑时，我知道我必须当下拍下这一幕……毕竟，这是空军学院，天空绝对主宰一切！"

图 19 约翰·M. 约翰森（John M. Johansen）设计作品，俄克拉荷马戏剧中心（俄克拉荷马城，俄克拉荷马州，1970），摄于 1971 年。

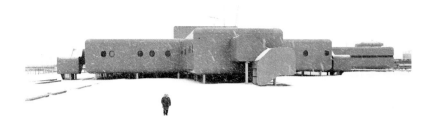

图 20

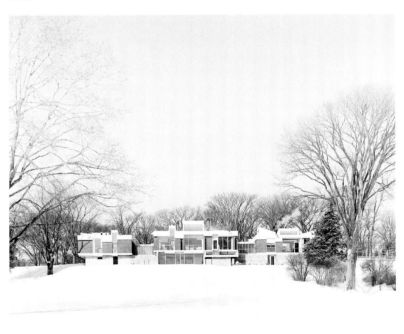

图 21

图 20　考迪尔·罗列特·斯科特设计作品，育空地区卡斯科奎姆三角洲医院（伯特利，阿拉斯加州，1983），摄于 1983 年。

"这是一幅令人惊叹的风景，是对极端条件的极端反应。我试图捕捉建筑的孤立感，因为它就那么淡然地处在整个画面中。画面里的单个人的身影缓和了漫天风雪，凸显了背后建筑的宏伟感。"

图 21　拉尔夫·瑞普森设计作品，皮尔斯伯里住宅（维扎塔，明尼苏达州，1963 年建成，1997 年拆除），摄于 1963 年。瑞普森和科拉布是通过沙里宁工作室结识的。

图 22　SOM 建筑设计事务所作品，罗伯特·泰勒之家（芝加哥，伊利诺伊州，1962 年建成，2005 年拆除），摄于 1962 年。

图 22

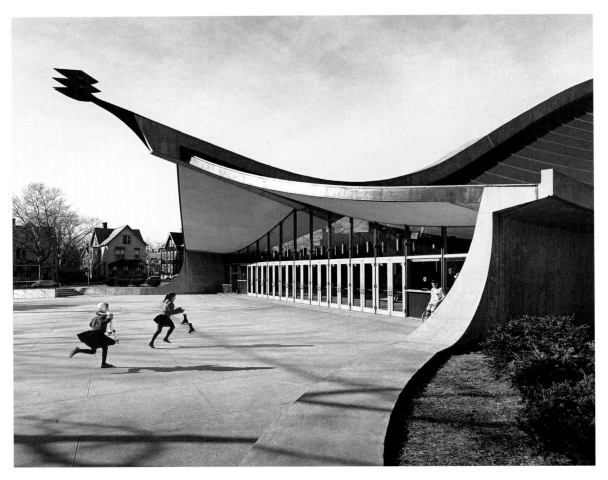

图 23

图 24（右页）

图 23 沙里宁建筑师事务所作品，耶鲁大学英格斯冰场（纽黑文，康涅狄格州，1956—1958），摄于 1965 年。

图 24 沙里宁建筑师事务所作品，杜勒斯国际机场（尚蒂利，弗吉尼亚州，1963），摄于1963 年。

图 25 米思 & 凯斯勒建筑师事务所作品，莱斯特·K. 柯克中心，奥利弗学院（奥利弗，密歇根州，1964），摄于 1964 年。1964 年AIA 摄影比赛金奖参赛作品集中收录了这张照片。

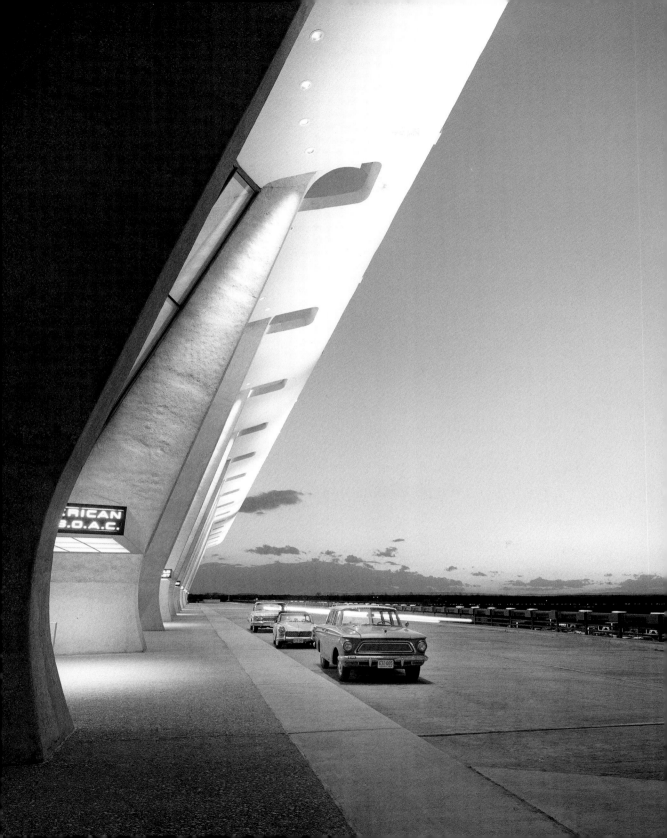

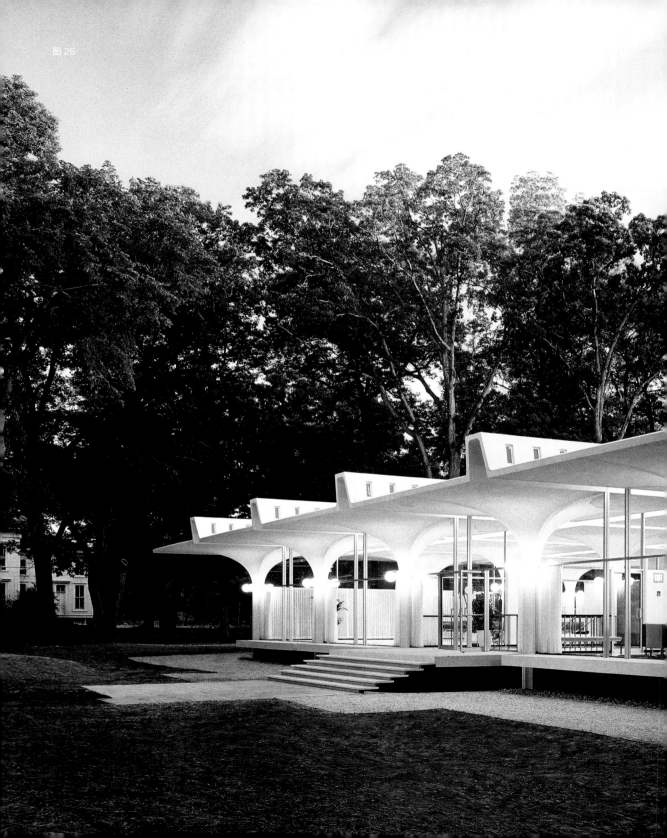

图 25

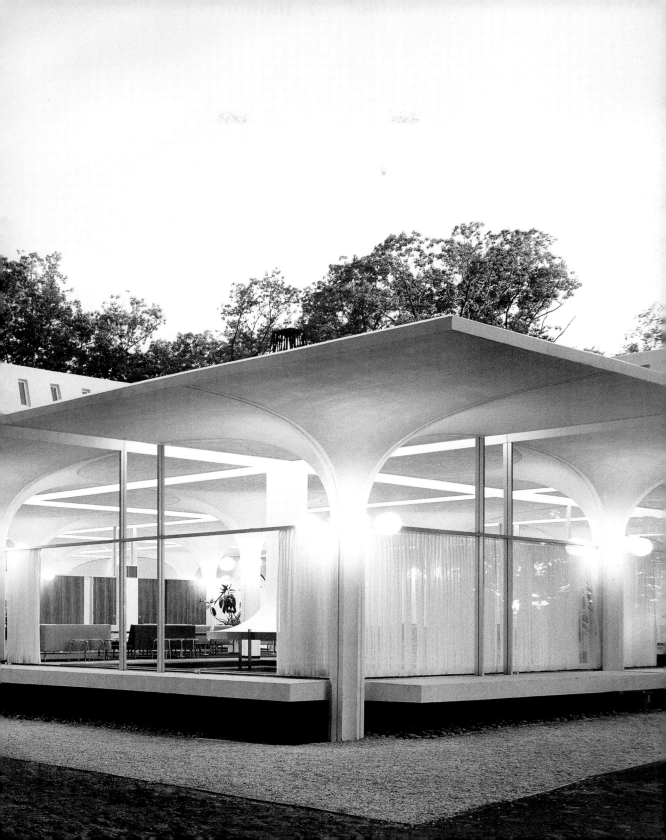

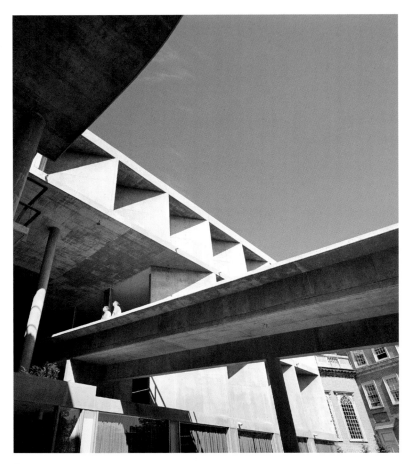

图 26

图 26　勒·柯布西耶设计作品，哈佛大学卡朋特视觉艺术中心（剑桥，马萨诸塞州，1963），摄于 1964 年。

图 27　埃列尔·沙里宁设计作品，克兰布鲁克男校屋顶景观（布卢姆菲尔德山，密歇根州，1925—1929），摄于 1965 年。

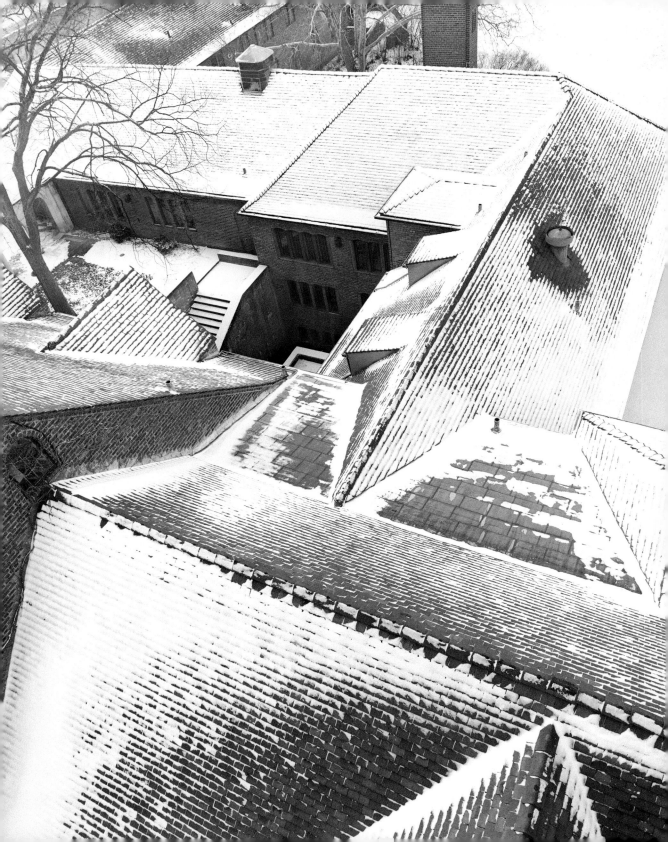

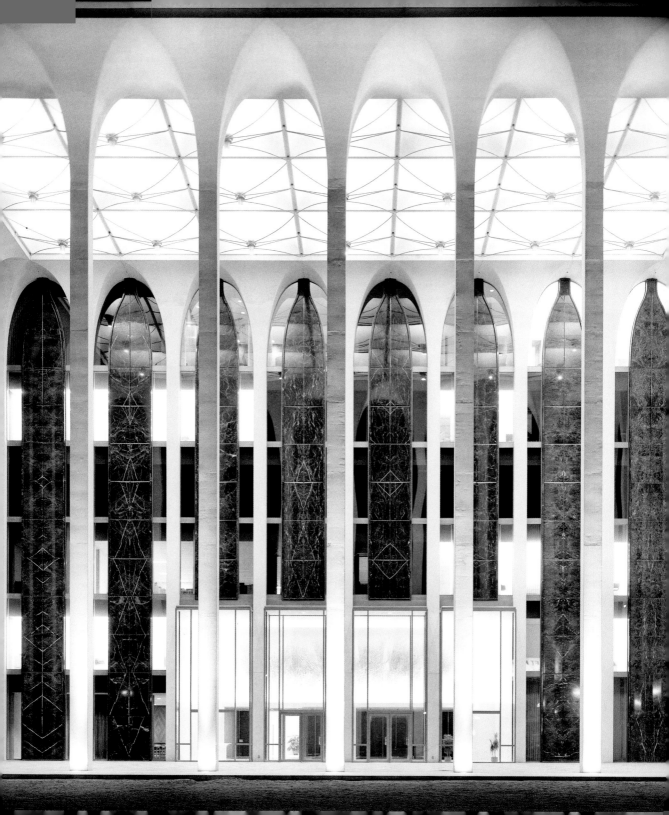

图 29

图 28 山崎实设计作品，西北国家人寿保险公司（明尼阿波利斯，明尼苏达州，1964），摄于 1965 年。

图 29 密斯·凡·德·罗设计作品，休斯敦美术博物馆（休斯敦，得克萨斯州，1958），摄于 1965 年。画廊上层景观。

图 30

图 30　沙里宁建筑师事务所作品，迪尔公司总部（莫林，伊利诺伊州，1964）等比模型的细节，摄于 1963 年。

图 31　沙里宁建筑师事务所作品，迪尔公司总部，摄于 1966 年。

　　"约翰·迪尔（John Deere）这个案子是沙里宁作品中最难拍摄的，因为耐候钢的暗色调和纹理会产生很难处理的光影。对我来说，这是一次全新的探索 —— 我必须随着时间的推移去重新发现这个建筑。"

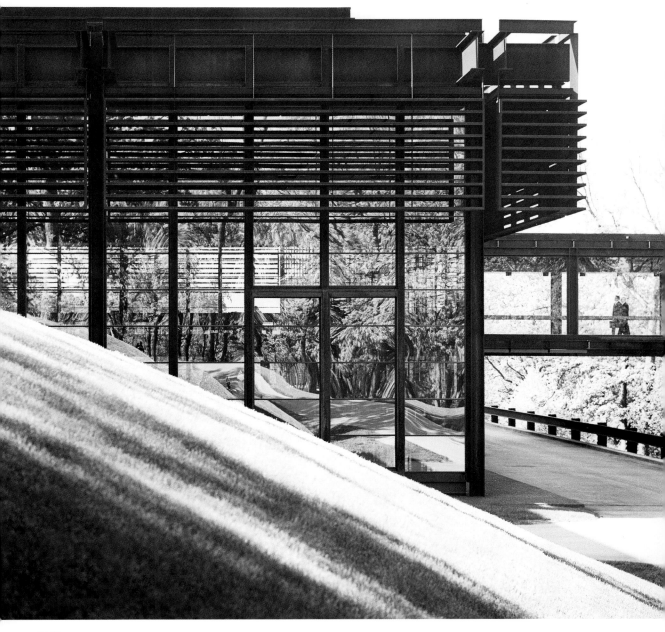

图 31

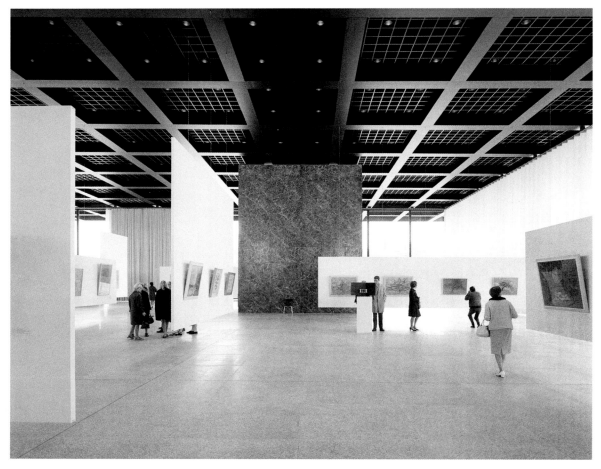

图 32

图 33（右页）

图 32　密斯·凡·德·罗设计作品，新国家美术馆（柏林，德国，1968），摄于 1968 年。

图 33　密斯·凡·德·罗设计作品，新国家美术馆与亚历山大·考尔德的曲线艺术装置 Têtes et Queue（《头与尾》，1965），摄于 1968 年。

图 34　密斯·凡·德·罗设计作品，新国家美术馆，摄于 1968 年。
　　"我想通过照片去延伸密斯的极简主义的风格，创造一种'大即是美'的效果。"

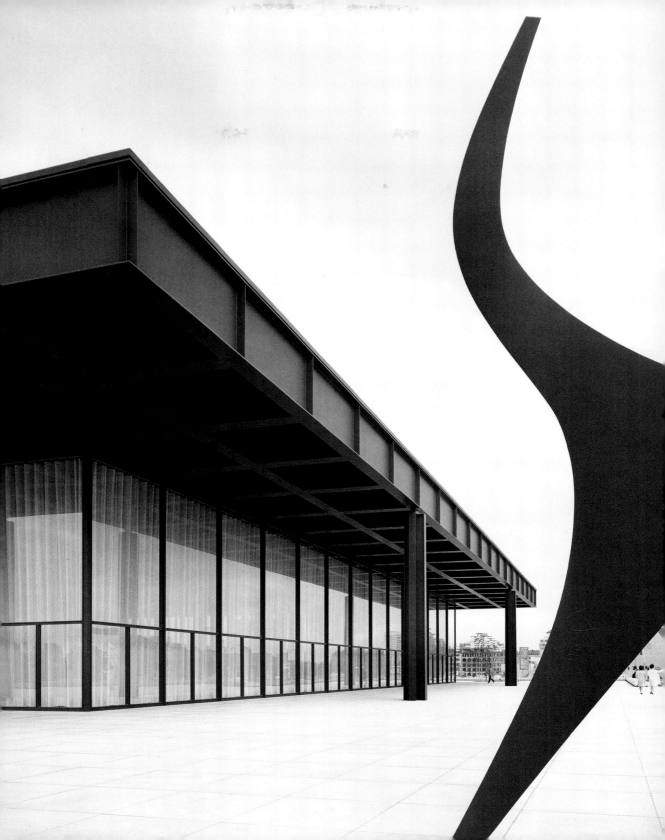

图 34

图 35

图 36（右页）

图 35 SOM 建筑设计事务所作品，大急流城市政厅（大急流城，密歇根州，1969），摄于 1969 年。处在前景位置、出自考尔德的曲线造型作品 La Grande Vitesse（《高速》，1969）与矩形建筑遥相呼应。

图 36 沙里宁建筑师事务所作品，杰斐逊国家扩展纪念公园（圣路易斯，密苏里州，1965），摄于 1970 年。

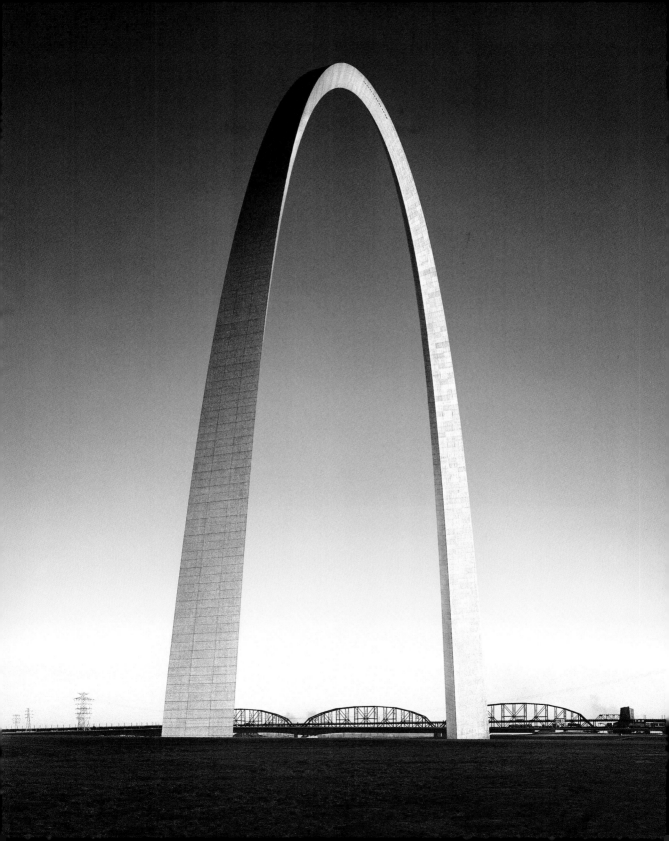

图 37

图 37　菲利普·约翰逊设计作品，约翰·菲茨杰拉德·肯尼迪纪念堂（沃思堡，得克萨斯州，1970），摄于 1971 年。

"这张照片捕捉了室外空间的宁静，人物给原本冷峻的建筑结构赋予了人性的温度。"

图 38　西萨·佩里建筑师事务所作品，彩虹中心商城和冬季花园（尼亚加拉瀑布城，纽约州，1969），摄于 1971 年。

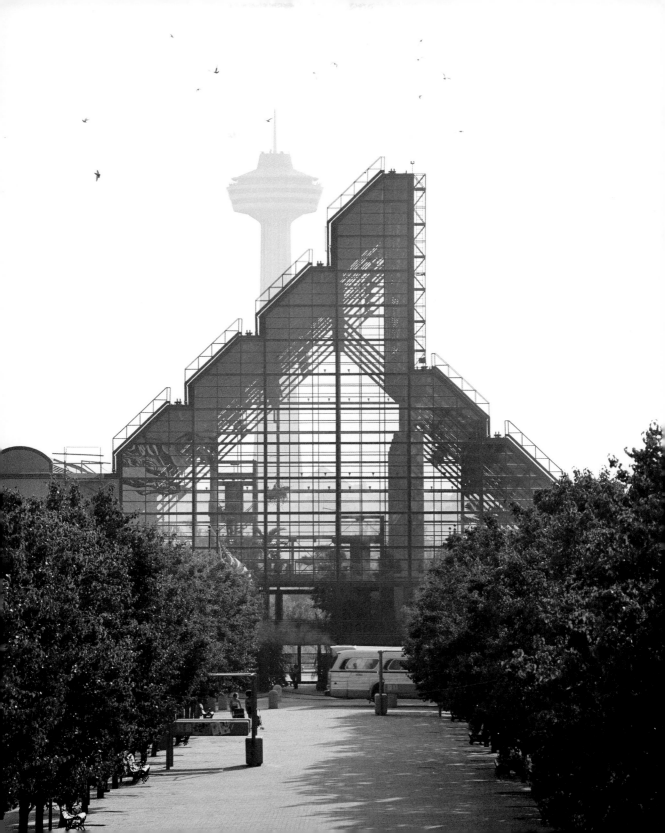

图 39

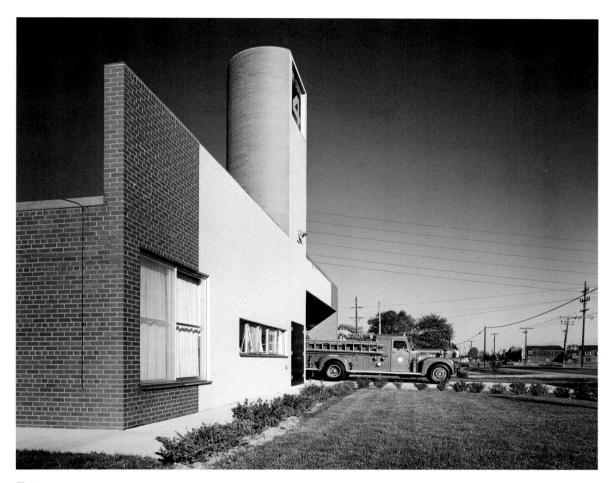

图 40

图 39　凯文·罗奇和约翰·丁克路的设计作
品，高校人寿保险公司（印第安纳波利斯，印
第安纳州，1967），摄于 1971 年。

图 40　罗伯特·文丘里（Robert Venturi）设
计作品，第四消防站（哥伦布，印第安纳
州，1967），摄于 1968 年。

117

图 42

图 41　冈纳·伯克茨作品，IBM 公司计算机中心（斯特灵森林，纽约州，1970—1972）。正面外观，摄于 1972 年。

图 42　冈纳·伯克茨作品，休斯敦当代艺术博物馆（休斯敦，得克萨斯州,1972），摄于1972 年。

图 43　SOM 建筑设计事务所作品，共和报业公司（哥伦布，印第安纳州，1971），摄于1972 年。

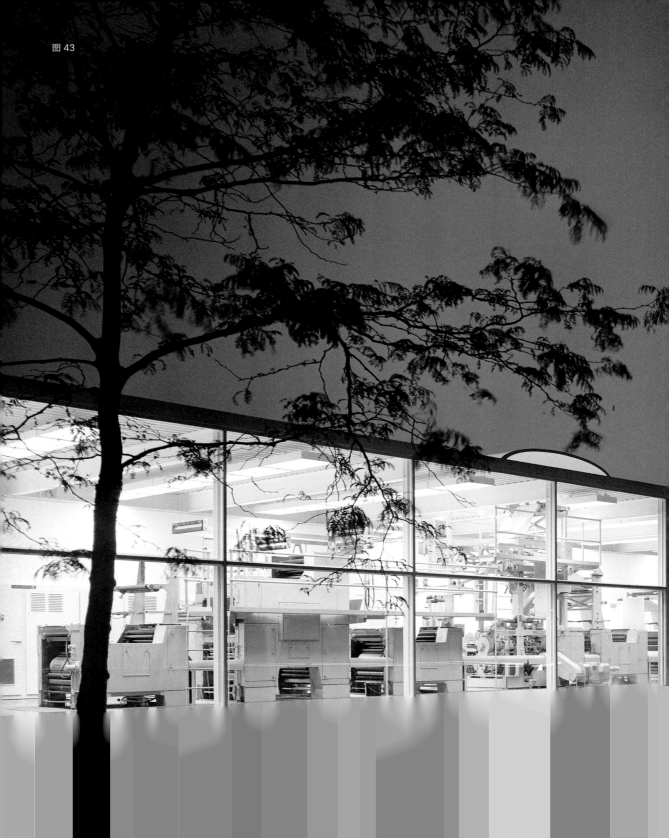

图 43

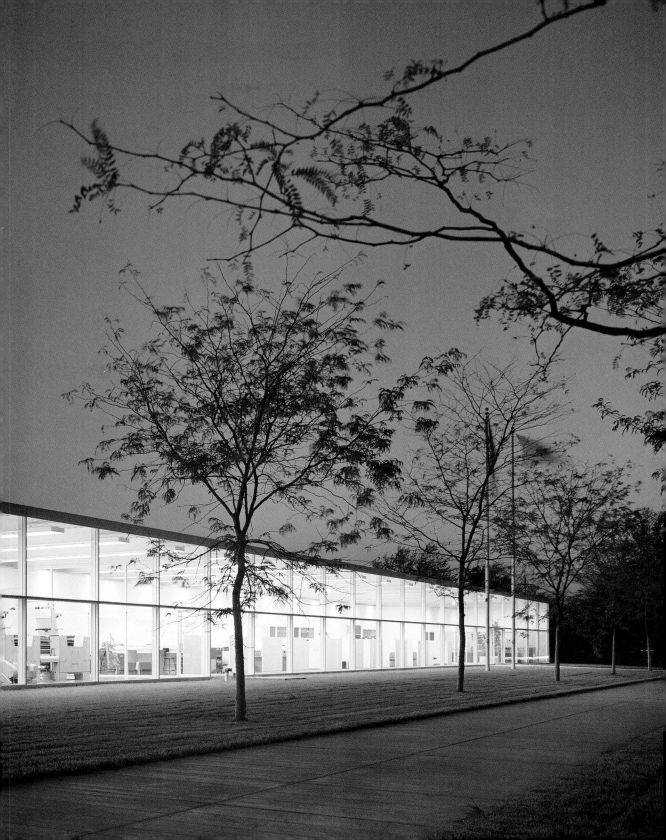

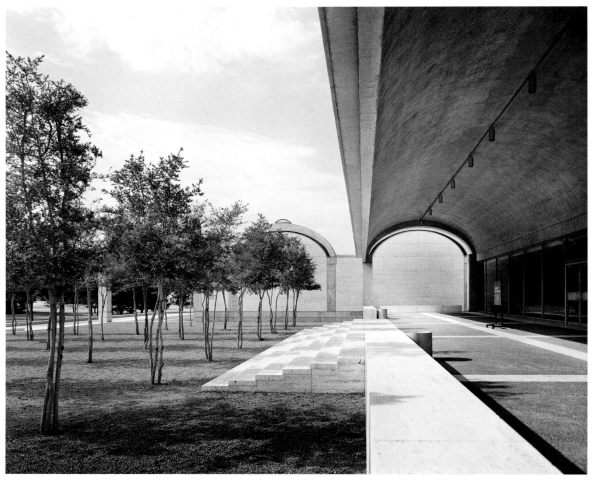

图 44

图 45（右页）

图 44　路易斯·康（Louis Kahn）设计作品，金贝尔艺术博物馆（沃思堡，得克萨斯州，1966—1972），摄于 1972 年。

图 45　密斯·凡·德·罗设计作品，多伦多自治中心（多伦多，加拿大，1967—1969），摄于 1973 年。
　　"那是一个绝妙的夜晚，灯光让你置身其中，而建筑隐匿在朦胧的天色中。"

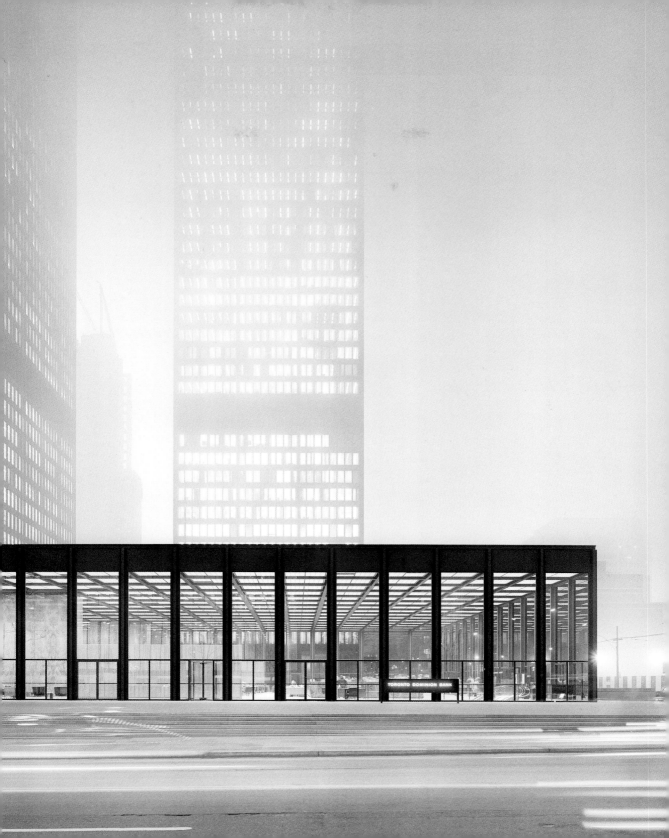

图 46

图 47

图 48

图 46 罗奇（建筑师）、丁克路（建筑师）和基利（庭院设计师）合作作品，康明斯中型机械厂瓦尔斯波罗（哥伦布，印第安纳州，1973），中庭花园，摄于 1974 年。

图 47 密斯·凡·德·罗设计作品，拉斐特公园东塔（底特律，密歇根州，1963），摄于1974 年。

"就像我的很多作品一样，照片里的单一人像提供了人性的温暖，也凸显了建筑的宏伟。"

图 48 山崎实作品，雷尼尔银行大厦（西雅图，华盛顿州，1972—1977）。11 层混凝土基座视图，摄于 1977 年。

图 49

图 49　山崎实设计作品，世界贸易中心（纽约，纽约州，1962—1976），摄于 1978 年。

图 50　约翰·波特曼设计作品，文艺复兴中心（底特律，密歇根州，1977），摄于 1979 年。

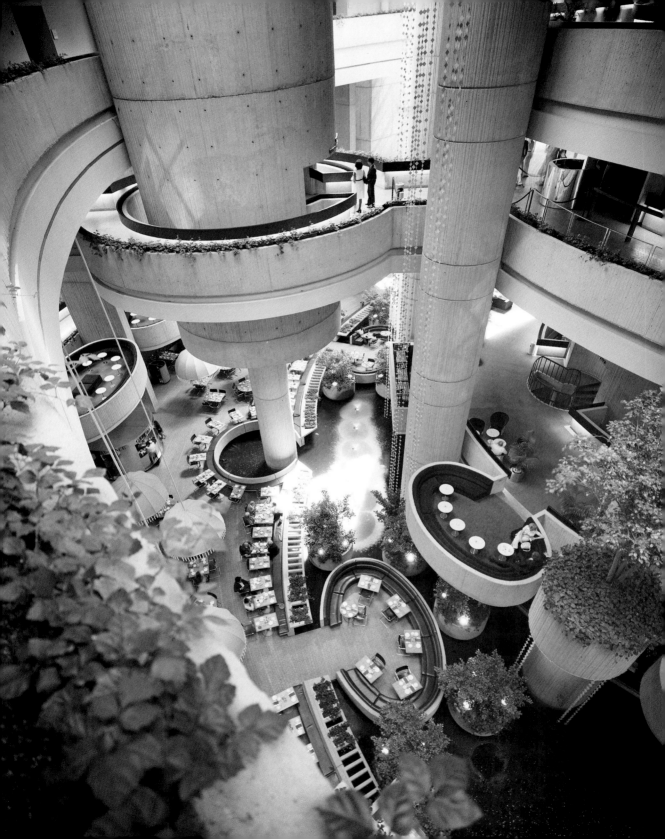

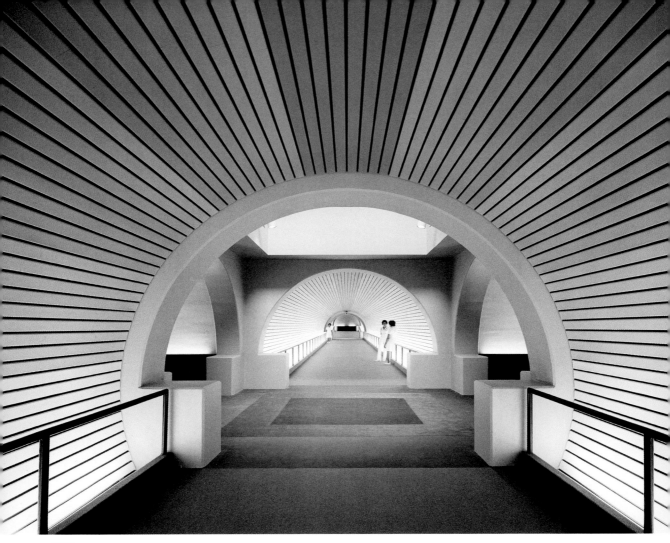

图 51

图 51　威廉·凯斯勒建筑师事务所作品，底特律接收医院（底特律，密歇根州，1979）走廊，摄于 1979 年。

图 52　理查德·迈耶设计作品，道格拉斯山庄（哈伯斯普林斯，密歇根州，1971—1973），摄于 1979 年。

图 52

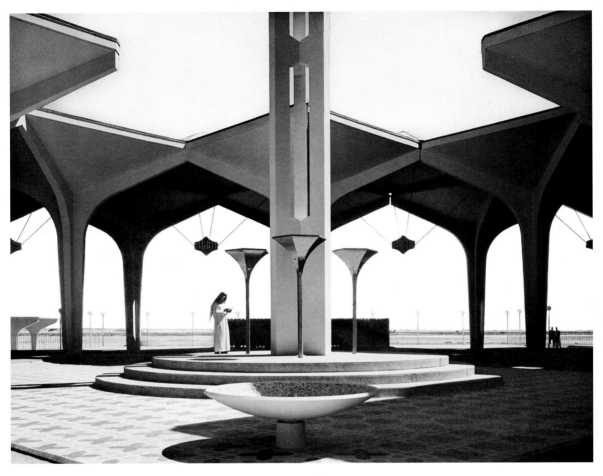

图 53

图 53　山崎实设计作品，达兰机场（达兰，沙特阿拉伯，1961），民用航空候机楼室外遮篷结构，摄于 1978 年。

图 54　爱德华·查尔斯·巴塞特与 SOM 建筑设计事务所合作设计的作品，哥伦布市政厅（哥伦布，印第安纳州，1981），摄于 1981 年。科拉布打破了他自己的一项规则，将镜头直接对着太阳，突出了入口庭院的主要建筑特色。

图 55　约恩·乌松（Jørn Utzon）设计作品，悉尼歌剧院（悉尼，澳大利亚，1973），摄于 1988 年。

　　"这是一个苦乐参半的项目，本来可能是我们的项目。但这张照片是对乌松方案的有力描述。大多数该建筑的图片都从海天相接的地平线处拍摄，但是这张图片是从建筑的角度，去展示它会如何接纳你。"

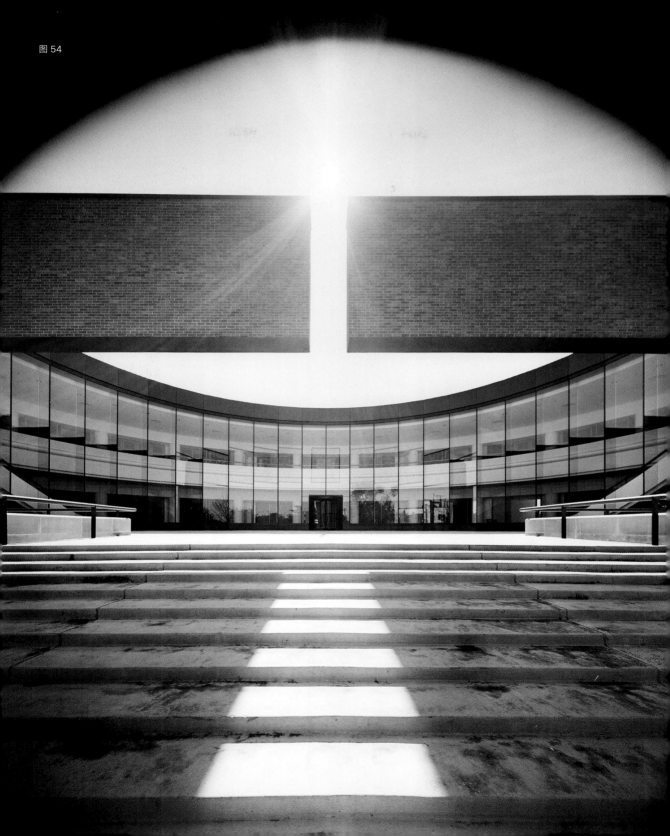

图 54

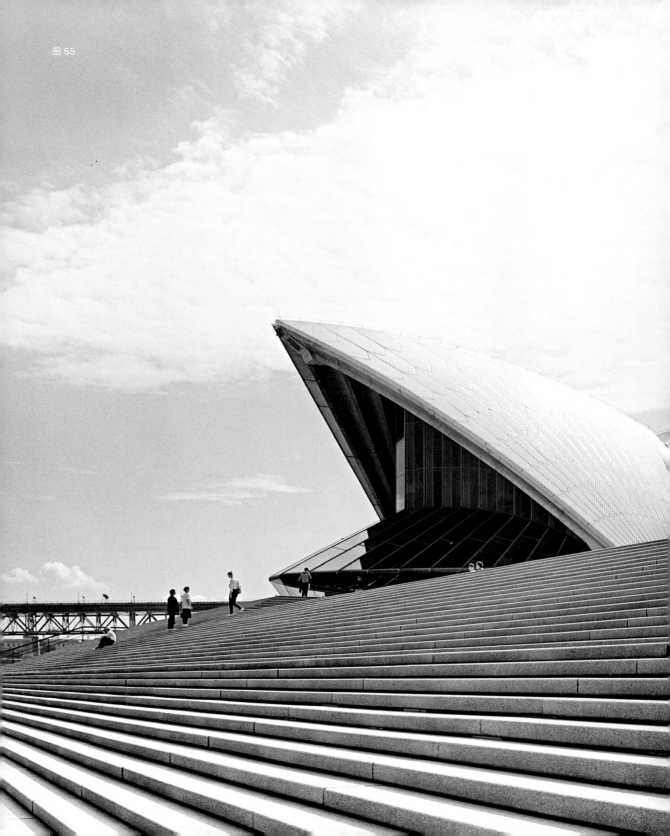

图 55

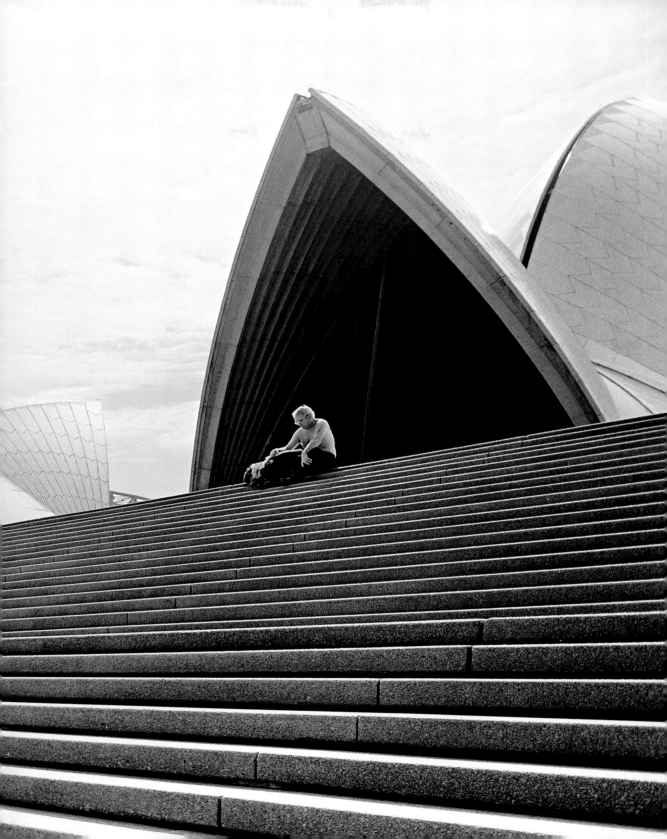

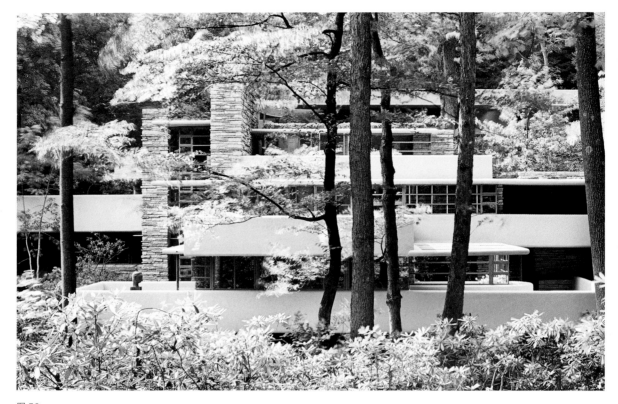

图 56

图 57（右页）

图 56　弗兰克·劳埃德·赖特（Frank Lloyd Wright）设计作品，埃德加·J.考夫曼（Edgar J. Kaufmann）住宅（流水别墅，熊跑溪镇，宾夕法尼亚州，1937），摄于 1987 年。

　　"人们都习惯在瀑布前拍下这座建筑，但这张照片在建筑的水平和树木的垂直的对比之间起到了引人注目的作用。我们在这里看到的是另一个不同的流水别墅，和我们通常看到的景观有很大的不同。"

图 57　埃列尔·沙里宁设计作品，克兰布鲁克学院图书馆（布卢姆菲尔德山，密歇根州，1942），摄于 1984 年。

图 58

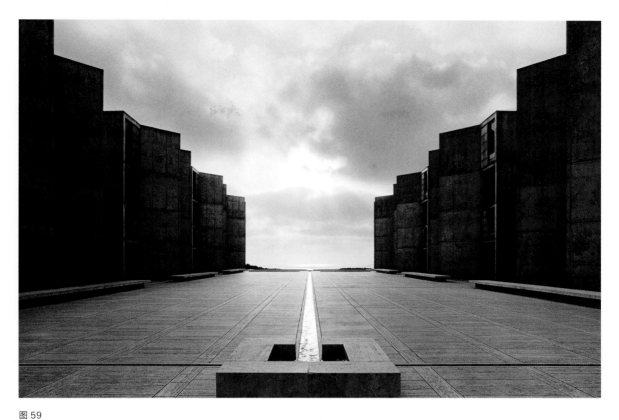

图 59

图 58　马塞尔·布劳耶设计作品，圣弗
朗西斯德萨斯教堂（马斯基根，密歇根
州，1966），摄于 1989 年。

图 59　路易斯·康设计作品，萨尔克生物
研究所（拉霍亚，加利福尼亚州，1963），
摄于 1983 年。

137

超越现代主义

图 60（右页）

图 60　史蒂文·霍尔设计作品，克兰布鲁克科学研究所（布卢姆菲尔德山，密歇根州，1993—1998），摄于 1998 年。

图 61

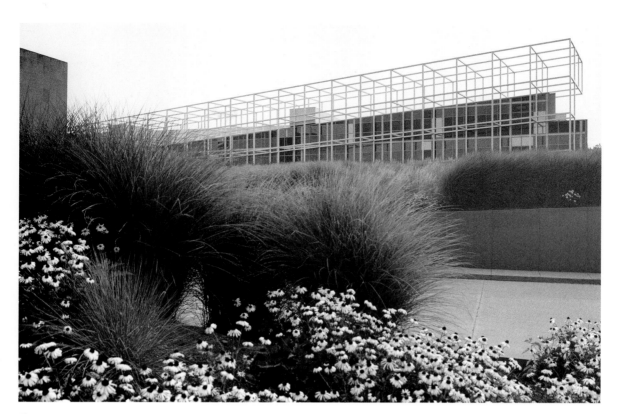

图 62

图 61　西萨·佩里建筑师事务所作品，太平
洋设计中心，蓝馆（图左）和绿馆（图右）（洛
杉矶，加利福尼亚州，蓝馆于 1975 年建成，绿
馆于 1988 年建成），摄于 1993 年。

图 62　彼得·艾森曼设计作品，威斯纳艺
术中心（哥伦布，俄亥俄州，1989），摄于
1990 年。科拉布构建了一个独特的结构视
角，突出了劳瑞·欧林（Laurie Olin）设计的
景观。

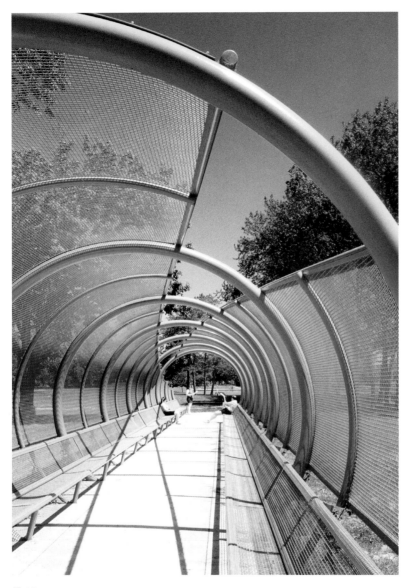

图 63

图 63　斯坦利·赛陶维兹设计作品，米尔竞赛公园展馆结构（哥伦布，印第安纳州，1990—1992），摄于1992年。米尔竞赛公园的景观建筑是由迈克尔·范·瓦肯伯格设计的。

图 64　弗兰克·盖里设计作品，弗雷德里克·R.威斯曼艺术博物馆（明尼阿波利斯，明尼苏达州，1993），摄于1993年。

图 65　弗兰克·盖里设计作品，托莱多大学视觉艺术中心（托莱多，俄亥俄州，1993），摄于1993年。

图 64

图 65

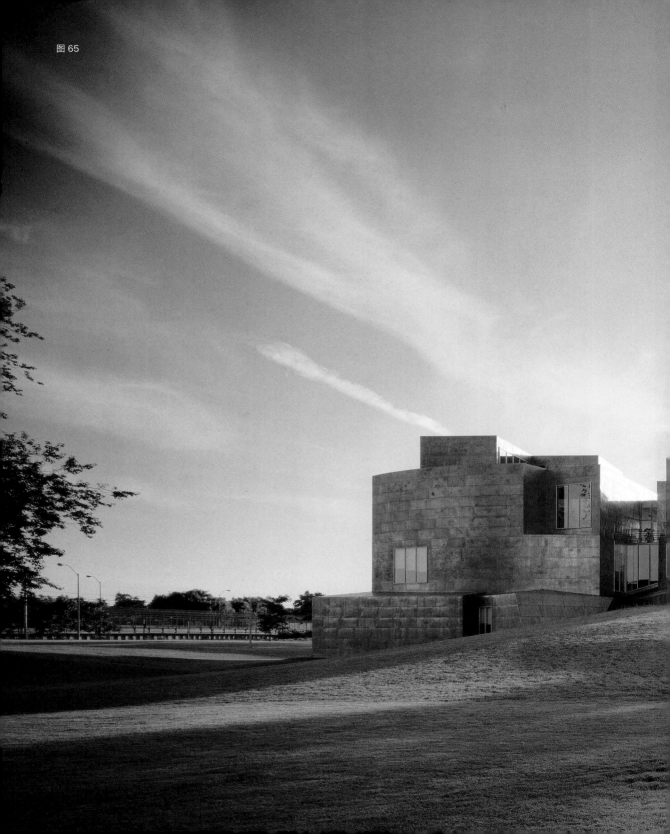

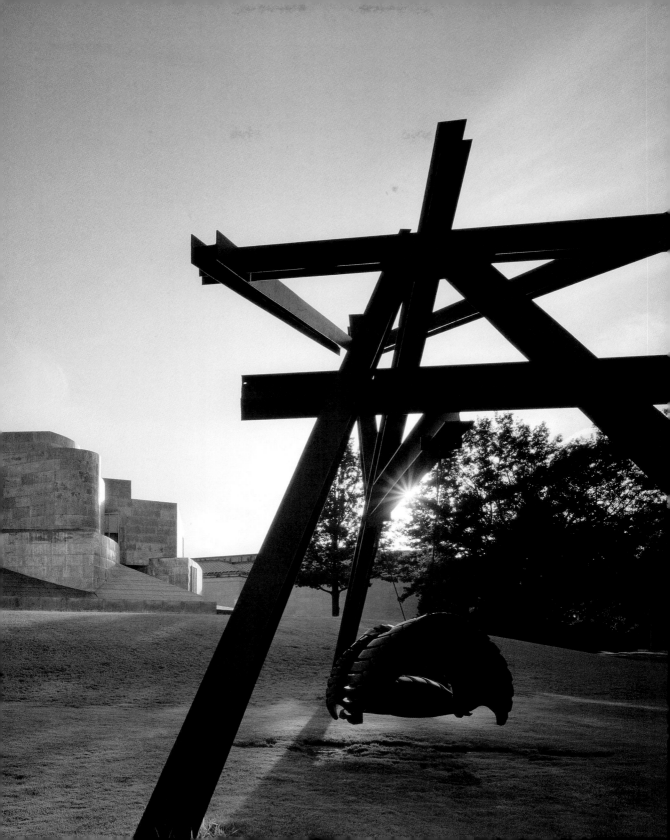

图 66

图 66　汤普森与罗斯建筑师事务所作品，巴塞洛缪县退伍军人纪念碑（哥伦布，印第安纳州，1996），摄于 1997 年。

图 67　丹·霍夫曼（Dan Hoffman）与西奥多·加兰特（Theodore Galante）合作设计的作品，克兰布鲁克格状步行桥（布卢姆菲尔德山，密歇根州，1993），摄于 1994 年。

图 68

图 69（右页）

图 68　托德·威廉斯和比利·钱合作设计的
作品，克兰布鲁克学院威廉斯游泳馆，摄于
2000 年。

图 69　史蒂文·霍尔、丹·霍夫曼和阿尔弗
雷德·佐林格合作设计的作品，克兰布鲁克
科学研究院院内凉亭，摄于 2004 年。

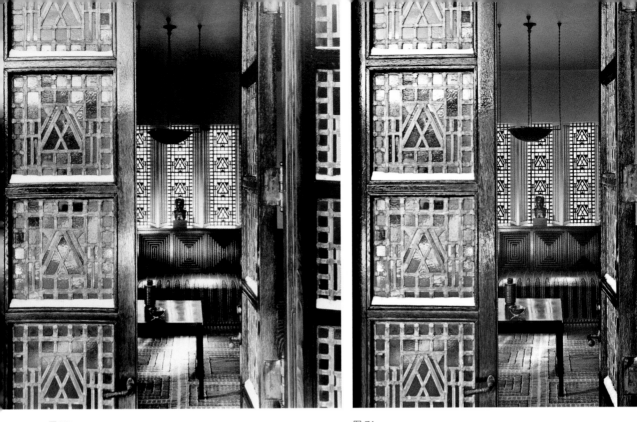

图 70 图 71

图 70　科拉布拍摄的沙里宁之家的原始照
片，沙里宁之家（布卢姆菲尔德山，密歇根州，
1928—1930）由埃列尔·沙里宁建造，摄于
1960 年。

图 71　由克里斯蒂安·科拉布于 2011 年用
数码修复过的沙里宁之家照片。在与父亲的
密切合作下，克里斯蒂安开发了一种数字技
术，来表现父亲的底片及其透明度，它能确
保最为准确地诠释科拉布的最初意图。

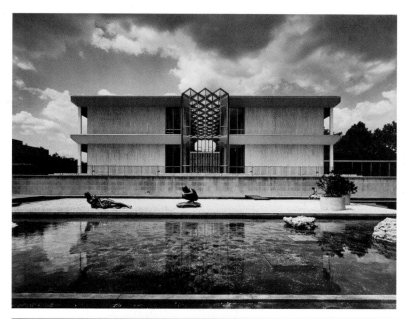

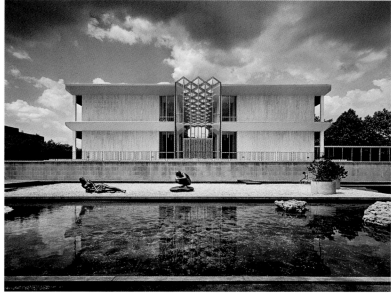

图 72
图 73

图72 科拉布为山崎实设计的韦恩州立大学麦格雷戈纪念会议中心（底特律，密歇根州，1955—1958）拍摄的原始照片，摄于1959年。

图73 2011年，由克里斯蒂安数码修复后的麦格雷戈纪念会议中心照片。

其他主题

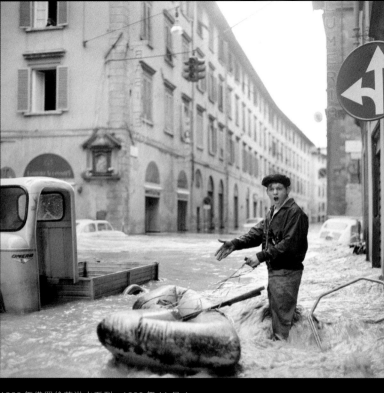

1966 年佛罗伦萨洪水系列：1966 年 11 月 4
日拍摄的街景。

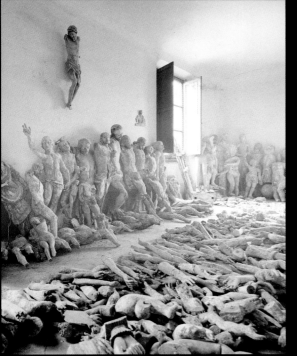

佛罗伦萨洪水系列：珍贵的书籍、手稿和文件
在火车站供暖设备上悬挂烘干。

冈贝利亚庄园花园系列（塞蒂尼亚诺，意大
利，1966—1968）。一场罕见的积雪覆盖了

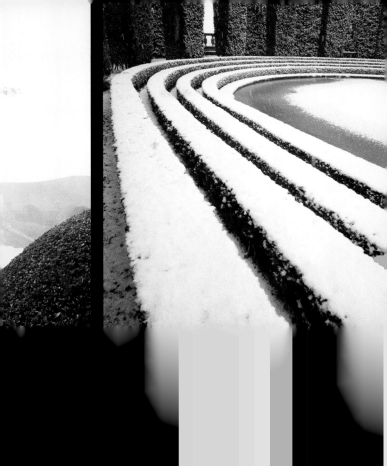

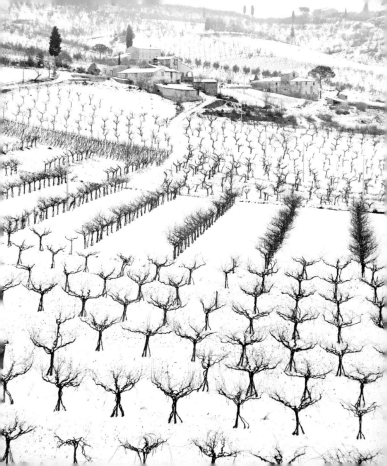

托斯卡纳系列：意大利索拉诺的本土建筑。

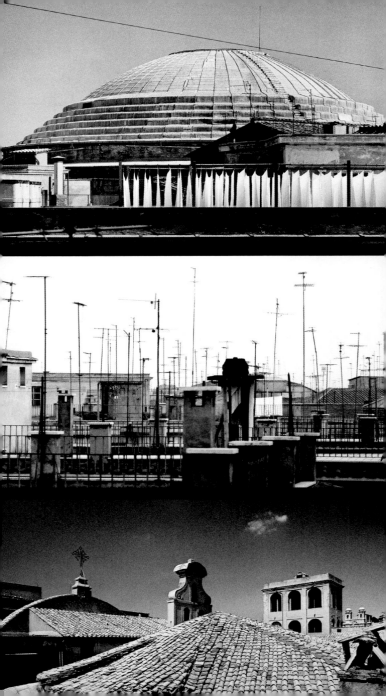

罗马屋顶景观系列：圣皮埃特罗的屋顶。

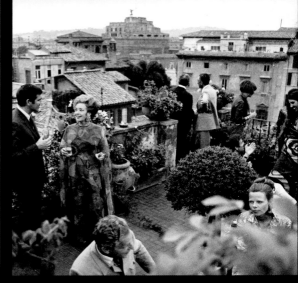

罗马屋顶景观系列：一群侨民、作家和艺术家
在罗马的屋顶举行聚会。

密歇根州

克兰布鲁克系列：埃列尔·沙里宁设计的克
兰布鲁克男校（布卢姆菲尔德山，密歇根
州，1925—1929），摄于 1980 年。

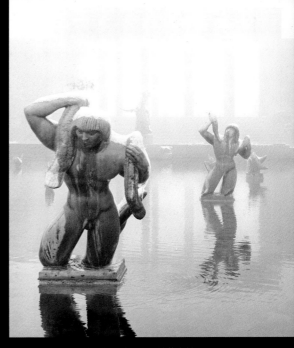

克兰布鲁克系列：埃列尔·沙里宁设计的克兰
布鲁克艺术学院（布卢姆菲尔德山，密歇根
州，1938—1942），摄于 1978 年。前景是
卡尔·米勒斯（Carl Milles）的作品：美人鱼
和海神青铜雕塑（1930）。

托尼·罗森塔尔（Tony Rosenthal）创作的克
兰布鲁克艺术学院的雕塑（1980），1982 年
在暴风雪中拍摄。

埃列尔·沙里宁设计的克兰布鲁克学院的人
行步道，被积雪覆盖着，摄于 1970 年。

密歇根州本土建筑系列：位于美国密歇根州
汉考克的昆西铜矿，摄于 1975 年。

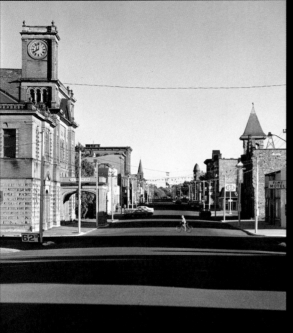

密歇根州本土建筑系列：密歇根州北部半岛上的一个农场里，木制谷仓的结构细节清晰可见，摄于 1975 年。

密歇根州本土建筑系列：卡柳梅特市中心，摄于 1976 年。该镇曾经是密歇根州铜矿开采中心。在 1968 年铜矿正式关闭后，人口明显减少。

密歇根本土建筑系列：密歇根州怀恩多特，红河沿岸的大型基础设施，摄于 1975 年。

密歇根州本土建筑系列：在密歇根州北部利

汽车文化

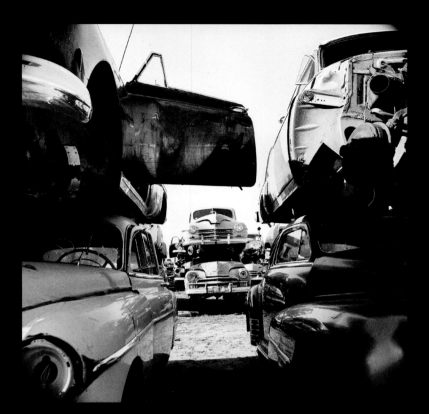

汽车文化系列：威斯康星州的一个废车场，它展示了那个时代许多报废汽车的命运，摄于1965年。

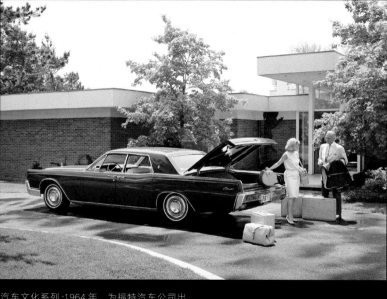

汽车文化系列：1964 年，为福特汽车公司出版的生活时尚杂志《大陆杂志》拍摄的一幅图片。该场景是在由建筑师冈纳·伯克茨设计

汽车文化系列：加利福尼亚州尤里卡市的高架立交桥。受美国货运协会委托。

汽车文化系列：霍索恩金属产品公司，是位于美国密歇根州罗亚尔奥克的一家金属冲压和零件制造工厂。此图出自为霍索恩金属制品拍摄的市场宣传册。

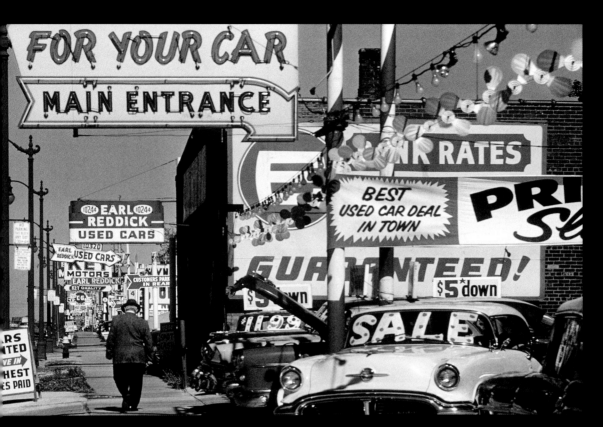

气车文化系列：底特律利维诺伊斯大道上的二
手车经销店，这里是底特律主要的二手车经
销商和服务商店之所在，摄于 1959 年。

中西部以外

1986 年，埃及吉萨城外的埃及公墓

中国系列：京杭大运河，摄于 1983

中国系列：北京的街景。墙上的汉字是 20 世纪 60 年代的一个政治口号的一部分。它的意思是"为实现四个现代化而努力，使国家繁荣昌盛"。

从酒店房间拍摄到的莫斯科天际线。当时的任务是拍摄皇冠假日酒店（1982，也称为 Mezhdunarodnaya 酒店），由韦尔顿·巴克特建筑师设计，摄于 1982 年。

也门系列：从塔伊茨附近的山上拍摄的一个
小村庄，摄于 1978 年。

也门系列：考卡班附近一个小镇上的土砖建筑。

总统钦点作品

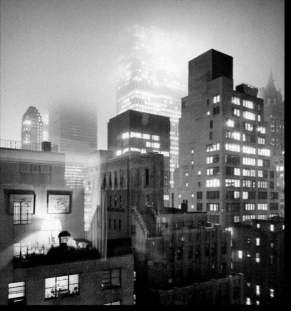

总统钦点作品系列：丽晶酒店的窗外景象，摄于 1975 年。

"在 20 世纪 70 年代，我拍摄了 100 多家豪华酒店的宣传册，但很少拍到值得保留的景色。这张照片是我从公园大道看出去，捕捉到的纽约的气息。"

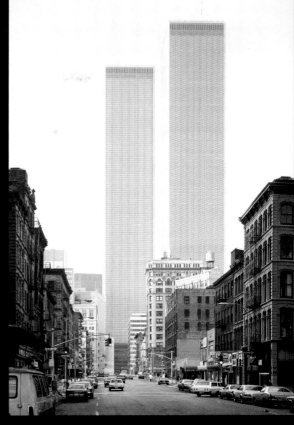

总统钦点作品系列：世界贸易中心，摄于 1978 年。

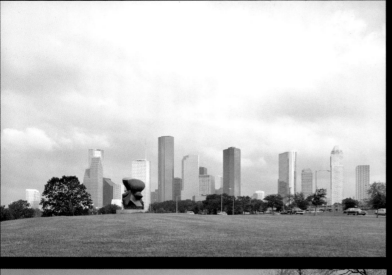

总统钦点作品系列：休斯敦天际线，摄于1978年。

"1973年的石油危机和金融危机后，不到15年的时间，原本是石油钻井的地方，一座座摩天大楼拔地而起。"

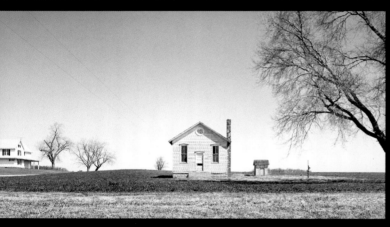

总统钦点作品系列：建于1878年的校舍，位于密歇根州乡村，摄于1976年。

"这所只有一间教室的废弃校舍象征着美国对教育的关注。美国人认为学习是跨越阶层的一种途径。"

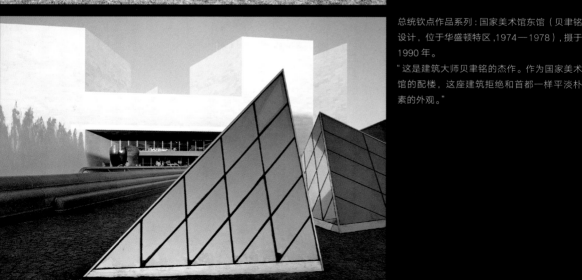

总统钦点作品系列：国家美术馆东馆（贝聿铭设计，位于华盛顿特区,1974—1978），摄于1990年。

"这是建筑大师贝聿铭的杰作。作为国家美术馆的配楼，这座建筑拒绝和首都一样平淡朴素的外观。"

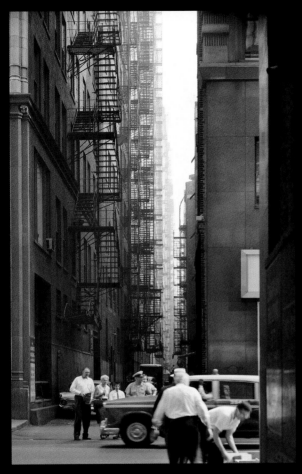

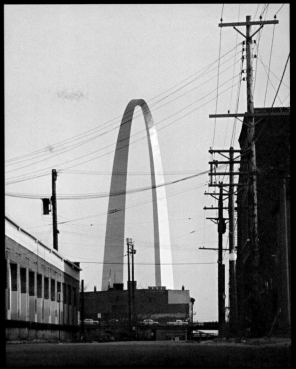

总统钦点作品系列：芝加哥小巷，摄于1959年。

"一个充满活力的城市，摩天大楼的诞生之地，即便在阴暗的角落也生机勃勃。"

总统钦点作品系列：杰斐逊国家扩展纪念公园的拱门（埃罗·沙里宁设计，圣路易斯，密苏里州，1947—1965），摄于1964年。

"在这张图片中，我想要捕捉到一个不同于常见的明信片上视角的拱门景观。在这里，我们看到的是那个在城市最艰难时刻建立的拱门，是为了庆祝美国的扩张而建立的拱门，而这座城市代表了扩张的一些残酷现实。"

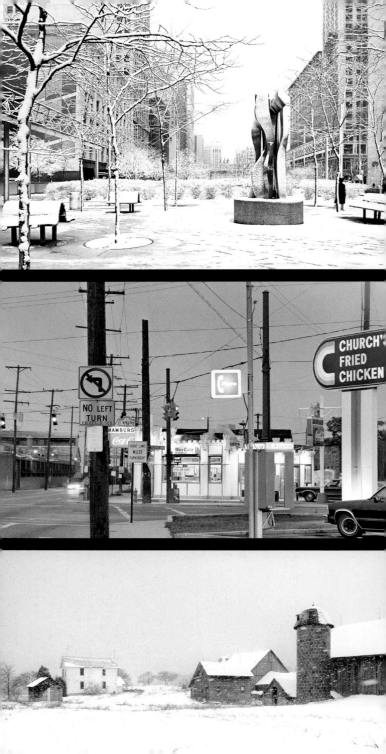

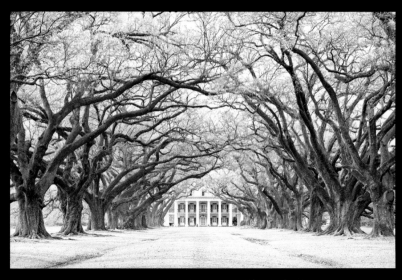

总统钦点作品系列：橡树街，摄于 1960 年。橡树街种植园，建于 1837 年到 1839 年之间，位于路易斯安那州的瓦切里。

"这是南北战争前最著名的宅第之一，以这些存活了将近 300 年之久、间隔完美的橡树而闻名，这些橡树早在 100 年前房子尚未建成前就已种下。"

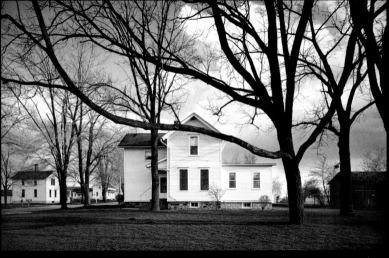

总统钦点作品系列：科学怪人，位于密歇根州，摄于 1959 年。

"这所房子是中西部的典型 —— 简单实用，却又肃穆端庄，它和邻近的一切和谐相处。"

致谢

谨以此书致敬科拉布。谢谢你赐予的一切。

这本书能够面世，我要感谢许多人，是他们一直给予我帮助并提供了重要的见解。首先我要感谢科拉布一家——巴尔萨泽、莫妮卡、克里斯蒂安和亚历山大·科拉布，感谢他们这么多年来愿意和我分享他们的生活、工作和专业知识。于我来说，这些经历让我深受启发，意义重大，从来不像是在执行一份工作。

我也很感谢科拉布的许多朋友和前同事分享了他们对他本人以及他的摄影作品的看法。来自沙里宁工作圈的许多人都接受了访谈，他们都为这个项目做出了贡献。特别感谢西萨·佩里的访谈以及他经深思熟虑后所写的本书序言。感谢冈纳·伯克特、尼尔斯·迪夫里恩特（Niels Diffrient）、罗杰·约翰逊（Roger Johnson）、伦纳德·帕克和拉尔夫·瑞普森和我们聊了许多科拉布在沙里宁工作室的实际情形。非常感谢艾伦·帕克（Aaron Paker）、苏珊·沙里宁（Susan Saarinen）和埃里卡·斯托勒（Erica Stoller）对沙里宁工作室以及建筑摄影主题的看法。我也很感谢盖瑞·奎萨达（Gary Quesada），他对科拉布还在工作室做助理时候的作品给出了独特的见解。

亨利·史密斯·米勒（Henry Smith Miller）分享了他与科拉布和阿斯特拉·扎里娜在罗马寄住时共度的时光，以及他对科拉布专业建筑摄影的独特思考。

感谢我的许多朋友和同事，他们多年来一直付出时间，提出建议来改进这个项目。非常感谢布赖恩·卡特（Brian Carter），他在1997年第一次把我介绍给科拉布，并且从那以后一直支持我的工作。托马斯·费希尔（Thomas Fisher）和蕾妮·程（Renee Cheng）对这个项目都给予了行政上的支持和项目方面的回应。特别感谢莱

斯利·范杜泽（Leslie VanDuzer），他多年来的深思熟虑和苛刻的批评为这本书做出了重要贡献。感谢凯瑟琳·索罗蒙森（Katherine Solomonson）、利昂·萨特科夫斯基（Leon Satkowski）、瑞秋·伊纳科尼（Rachel Iannacone）、南希·巴特利特（Nancy Bartlett）、兰斯·内卡尔（Lance Neckar）、苏桑·巴巴伊（Sussan Babaei）、伊格纳西·圣·马丁（Ignacio San Martín）、珍妮特·艾布拉姆斯（Janet Abrams）和茱莉亚·罗宾森（Julia Robinson）在时间上、专业上、意见上的慷慨付出。奥扎尔·萨洛基（Ozayr Saloojee）、德波拉·布罗德森（Deborah Broderson）、希拉里·达纳·威廉斯（Hilary Dana Williams）、布莱尼·布朗内尔（Blaine Brownell）和南希·米勒（Nancy Miller）多年来也给予了严谨的建议。还有安塞尔莫·坎弗拉（Anselmo Canfora），我要感谢他的评论、支持以及协助翻译意大利语的付出。

感谢里德·克罗洛夫（Reed Kroloff），并且再次感谢托马斯·费希尔，他在出版业工作时，就建筑摄影这一主题发表了自己独特的见解。此外，我还要感谢来自印第安纳波利斯艺术学院的布拉德利·布鲁克斯（Bradley Brooks）和詹妮弗·惠特洛克（Jennifer Whitlock），他们对修复和归档科拉布的米勒之家摄影作品的工作给出了深刻的不同看法。非常感谢约翰·罗斯（John Roth）对摄影展览提出的建议以及给予的法律援助。

这本书的研究得到了下列机构的慷慨支持：格雷厄姆美术高级研究基金会基金，戴顿哈德逊学院奖学金和明尼苏达大学大都会设计中心的教研经费，明尼苏达大学艺术项目研究资助奖学金，以及明尼苏达大学艺术与人文学院奖学金基金。

感谢我在明尼苏达大学的研究助理帮助我记录采访，寻找有用的参考资料，并协助展览。特别感谢亚当·贾维（Adam Jarvi）、克里斯汀·默里（Kristen Murray）和戴维·威尔逊（David Wilson）为此项目所付出的努力。

我真诚地感谢普林斯顿建筑出版社的琳达·李（Linda Lee），感

谢她对这个项目的早期支持，以及她全面杰出的编辑工作。感谢设计师简·豪斯（Jan Haux），他细腻敏锐的设计让本书得以完美地呈现。

最后，我要感谢我的家人，他们以多年来的不断鼓励和耐心，给了我无法用言语表达的支持。谢谢你们！

注释

导言

1. 要想详细了解这座别墅漫长而有争议的历史，见凯文·D. 墨菲（Kevin D. Murphy）《萨伏伊别墅和现代主义文化遗产》，《建筑史学家协会学报》第 61 卷，第 1 期（2002 年 3 月），第 68—89 页。

2. 内容取自作者与巴尔萨泽·科拉布于 1997 年 11 月 13 日的访谈。

小传

这本传记中的内容，除非特别提及，引述来源，均根据作者对巴尔萨泽和莫妮卡·科拉布在 1997 年到 2011 年之间的超过 32 个小时的采访撰写。一些细节是从 2001 年 5 月马拉亚·舍恩（Marlayna Schoen）对科拉布的一次未公开采访中收集到的。

1. 内容取自巴尔萨泽·科拉布与作者于 1997 年 11 月 13 日的访谈。

2. 同上。

3. 苏珊·夏洛特（Susan Charlotte）、汤姆·弗格森（Tom Ferguson）和布鲁斯·费尔顿（Bruce Felton）著《创造力：与 28 位杰出人物的对话》（特洛伊，密歇根州：Momentum 出版社，1993），第 217 页。

4. 出处同上，第 227 页。

5. 罗伯特·埃尔沃尔著《建筑之光：建筑摄影世界史》（伦敦：Merrell 出版社，2004），第 8 页。

6. 内容取自作者与科拉布于 2006 年 6 月 16 日、2009 年

8 月 19 日的访谈。

7. 引自乔尔·斯奈德（Joel Snyder）的"描绘习惯"（habits of depiction），也即，我们所看到的和所创造的画面之间的相互关系形成了我们的画面视觉。参见乔尔·斯奈德的《构想愿景》，刊载于《批判探究》1980 年春季号，第 6 卷，第 3 期，第 499—526 页，引用出处为 526 页。

8. 关于他们从布达佩斯"胜利出逃"的信息来源主要取自对科拉布于 1997 年到 2011 年之间的访谈，另外包括两篇独立编写却未公开发表的回忆录，一篇作者是巴尔萨泽·科拉布本人，另一篇作者是科拉尔，同写于 1996 年。而当时同行的安东尼·科拉布于 1972 年在澳大利亚生活期间时的一次划船意外中去世。

9. 奥尔马希所提到的，记录在 1949 年科拉布的旅行日记中。这本日记是科拉布私人收藏。

10. 内容取自科拉布与作者于 1997 年 11 月 13 日的访谈。

11. 同上。

12. 如下摄影法则是科拉布告知作者的：（1）当不确定怎么拍比较好时，就垂直（或纵向）拍摄；（2）从较高或较低的有利位置拍摄，不要让水平线居中；（3）在前、中、后景中使用框景元素；（4）取景只取房间的三个侧面，采用单点透视；（5）拍摄时对象不要逆光；（6）向上移动露出更多的天空，向下移动露出更多的地面，注意水平线的位置。

13. 科拉布所在巴黎美术学院的建筑系，一年只要求学生完成两个项目以保证学业的正式继续。因此，那时候课程节奏和结构要比如今大多数学校典型的建筑课程更加灵活和开放。

14. 1952 年初，科拉布再次与匈牙利籍的同学科奈尔·帕约尔（Kornel Pajor）建立联系，他是一位在斯德哥尔摩生活和训练的世界速滑冠军。科拉布去瑞典旅行的时候，和帕约尔一起待了数月，在此期间他曾与瑞典建筑师斯文·贝克斯特伦和莱夫·赖纽斯一起工作，他负责绘图、做模型、摄影以及为该公司大型城市发展项目的提案制

作宣传册。

15. 作者在查看科拉布于 1950 年末到 1955 年中期的旅行中拍摄的 35mm 底片时，估计科拉布大约拍了整个西欧约 3000 幅的建筑图片。

16. 这一时期科拉布的许多照片呈现的特征如大透视、倾斜角度和动态框景设置，颇像俄罗斯先锋派艺术家、建筑师和设计师的风格，例如，亚历山大·罗德钦科（Alexander Rodchenko）和埃尔·利西茨基（El Lissitzky），以及很多艺术家和设计师，例如，拉兹洛·莫霍利·纳吉（Laszlo Moholy Nagy）和沃特·彼得汉斯（Walter Peterhans），他们都在德国德绍颇具影响力的包豪斯建筑学院学习或者执教。这些象征着摄影脱离于传统的建筑表现，获得了视觉修辞上的解放。

17. 不同的景深感可以通过绘画或者油画来呈现，但拍摄物理模型却不总需要速度以及变化性。而且，对于今天习惯于使用灵活多样的数字渲染工具的观众来说，科拉布的摄影作品可能看起来相当原始，然而，在那个时候，快速呈现一个项目的多个视角和洞察项目的能力通常取决于摄影师的速度和绘画能力。

18. 关于沙里宁工作室新材料开发的设计过程和方法的当代思考，请参阅劳伦斯·莱辛（Lawrence Lessing）《埃罗·沙里宁的多样性》，《建筑论坛》（1960 年 7 月刊），第 95—103 页。

19. 保罗·马可夫斯基（Paul Makovsky）、贝琳达·兰克（Belinda Lanks）和马丁·C. 佩德森（Martin C. Pederson）著《埃罗的团队》，《大都会》（2008 年 11 月刊），第 72 页。

20. 科拉布获得在法国从事建筑工作的资质，但在美国没有获得许可。

21. 有关比赛场地的选择和起源的详情，请参阅安妮·沃森（Anne Watson）《建筑杰作：悉尼歌剧院》（悉尼：Powerhouse 出版社，2006），第 38—55 页。

22. 事实上，1956 年，科拉布被派往马萨诸塞州的剑桥，受命拍摄麻省理工学院礼拜堂。巧合的是，他利用大学的资源，找到了一个执教的结构工程师来咨询科勒·科拉布歌剧院提案里涉及的基础结构策略。

23. 内容取自科拉布与作者于 2006 年 6 月 16 日的访谈。

24. 同上。

25. 据科拉布说，他和沙里宁的对话很简短，沙里宁说："你他妈的不能每个比赛都要参加！"科拉布则回答说："你也不能每个该死的评审邀请都接！"内容取自科拉布与作者于 2006 年 6 月 16 日的访谈。

26. 参加多伦多市政厅竞赛的 7 年后，科拉布返回拍摄了由建筑师维尔约·雷维尔（Viljo Revell）与来自当地的约翰·帕金事务所的助理建筑师合作设计的获奖作品。除了创作这篇摄影论文外，科拉布还对执行中的项目提出了相当尖刻的评论。参看巴尔萨泽·科拉布《多伦多市政厅的景色》，《当代建筑观察家》（1965 年 10 月刊），第 238—241 页。

27. 更全面的由科拉布拍摄、沙里宁公司设计的国会图书馆的图片，详见大卫·德朗（David De Long）和 C. 福特·皮特罗斯（C. Ford Peatross）编《巴尔萨泽·科拉布摄影档案：埃罗·沙里宁的建筑》（纽约：W. W. 诺顿出版社，2008）。

28. 科拉布后来成为山崎实的非官方摄影师，几乎记录了其工作室的每一个项目，直到山崎实在 1986 年去世。《建筑生活》中的绝大多数的影像作品都是科拉布拍摄的，那个时候，他几乎拍摄了山崎实工作室的每个项目。参见山崎实《建筑生活》（纽约：Weatherhill 出版社，1979）。

29. 一等奖授予朱利叶斯·舒尔曼（Julius Shulman），以表彰他为皮埃尔·柯尼格（Pierre Koenig）洛杉矶 22 号案例研究中心所拍摄的著名作品。这项比赛是与建筑摄影师协会合作进行的。排名前 32 位的作品在华盛顿的八角画廊展出，然后通过史密森尼博物馆的巡回展览服务在全国巡回展出。参见《美国建筑师协会杂志》（1961 年 2 月），第 44—47 页。科拉布的照片印在第 47 页。1959

年，美国建筑师协会宣布了建筑摄影奖，科拉布因协同埃伯勒·M. 史密斯建筑师事务所，为密歇根州韦恩市的一所高中礼堂项目拍摄的照片以及环球航空中心结构支柱的工作模型图，而获此奖项。参见《AIA 学报》（1959年 2 月），第 35—36 页。

30. 事实上，科拉布承认自己创建的工作室在头 4 年能快速发展，是因为作为三大建筑摄影师之一（另外两位为乔治·塞瑟纳和埃兹拉·斯托勒）参加了 1962 年 10 月的建筑论坛之后的一年内，他源源不断地接到了来自各个杂志的摄影委托。详见 J. C. H. Jr.《出版笔记》，《建筑论坛》（1962 年 10 月），第 1 页。

31. 虽然莫妮卡和科拉布均是已婚，但他们见面不久后就开始了一段婚外情。莫妮卡的丈夫是"二战"老兵，患有后来才为人们所知的创伤后应激障碍，他们的婚姻一直很糟糕。不久，她与科拉布都和自己的配偶分开了，他们在新的关系中找到了慰藉。

32. 科拉布为《密歇根州建筑师协会月报》写了一篇关于他休假的简短报告，并附上了罗马的照片。在报告中，科拉布解释说："我没有任何固定的想法，我相信意大利作为许多人的灵感源泉，也一定不会让我失望。事实的确如此。"参见科拉布《我休年假时的第一份报告》，《密歇根州建筑师协会月报》（1969 年 4 月），第 16—19 页。

33. 维克多·维伦（Victor Velen）《毁灭后的艺术王国》，《生活》（1966 年 11 月 18 日），第 122—123 页。

34. 有一次，当科拉布拍摄圣乔凡尼礼拜堂东门（Battistero di San Giovanni，通常称为"天堂之门"，由米开朗基罗命名）上由洛伦佐·吉贝尔蒂所雕刻的原始铜板（1425—1452）时，一名佛罗伦萨出版商多纳泰罗·德尼诺（Donatello de Ninno）想请科拉布提供那些关于洪水的图片，用于洪灾摄影纪实特刊。参见多纳泰罗·德尼诺编《佛罗伦萨洪水：今晨六点钟的戏剧性情境》（佛罗伦萨：Gloria Edizioni 出版社，1966）。这份长达 95 页的出版物中的绝大多数图片都是科拉布拍摄的。内容取自

科拉布与作者于 2009 年 8 月 18 日的访谈。

35. 美国《国家地理》杂志的委托持续进行了 6 年，最终在其 1967 年 7 月号上刊登的一篇长达 43 页的专题文章中使用了科拉布的大量摄影作品。参见约瑟夫·贾奇（Joseph Judge）《从洪水中崛起的佛罗伦萨》，《国家地理》（1967 年 7 月），第 1—43 页。当时，《国家地理》很少委托一位非正式员工的摄影师来完成如此重要的任务。这次委托让科拉布和一些城市文化机构的主要负责人之间建立了亲密的联系，其中包括乌菲齐美术馆和国家图书馆的负责人，当他们听说摄影师就住在附近的山上，就立即招募科拉布参与很多图片的清理、修复以及重组工作。大约 5 万多张图片被带到阿提别墅进行清理和修复工作。科拉布租了别墅的一间屋子，那里可以直通花园和柑橘园（意大利建筑中冬天用柑橘类树木来装饰房屋的庭园结构），他们竖起了一排排的晾干架（用花园里的竹子）用以清洁和晾干那些珍贵的摄影档案。乌菲齐研究所所长路易莎·贝切鲁奇（Luisa Becherucci）博士、佛罗伦萨美术总监乌戈·普罗卡奇（Ugo Procacci）、乌菲齐修复中心主任翁贝托·巴尔迪尼（Umberto Baldini）博士在整个修复和恢复过程中，都与科拉布频繁会面。内容取自科拉布与作者于 2006 年6 月 16 日、2006 年 11 月 11 日以及 2009 年 8 月 19日的访谈。

36. 以《生活》杂志上刊登两页纸的文章为例，科拉布能赚到大约 2500 美元；如果换成《国家地理》杂志的委托，估计收入会在 3000 美元。二者加在一起，大约相当于他们在意大利停留一年的预算的一半。内容取自科拉布与作者于 2006 年 6 月 6 日的访谈。

37. 更多关于科拉布所拍摄的冈贝利亚庄园档案，请参阅哈罗德·阿克顿（Jarod Acton）《冈贝利亚庄园》（米兰：Centro Di 出版社，1971）。

38. 阿斯特拉·扎里娜曾在底特律的山崎实建筑师事务所担任设计师。1960 年，她成为第一位获得美国罗马学院

建筑学奖学金的女性。此后，她又获得了富布莱特奖学金，在意大利继续深造，还与西雅图的华盛顿大学合作创立了罗马中心，致力于意大利研究。

39. 引自科拉布关于罗马屋顶景观项目的个人论文和文件中的概要部分。这些论文包含许多文档，通过科拉布和扎里娜之间的往来信件，来追踪整个调查的进度和实施过程。这些文档保存在科拉布的私人收藏中。

40. 如今，这类公寓成为这个城市房价最高的公寓。

41. 内容取自莫妮卡·科拉布与作者于 2011 年 7 月 22 日的访谈。

42. 下面是科拉布为宣传册和广告拍摄的一些产品和物料：组装式的办公家具、天花板和照明系统、玻璃装配系统、钣金、砖和砌筑块材、预制混凝土系统、雪松壁板、屋面防水系统、砌体结构系统、石材（大理石、石灰石、花岗岩）和瓷砖隔音系统。

43. 内容取自莫妮卡·科拉布与作者于 2011 年 7 月 22 日的访谈。据科拉布私人收藏的纪录片和小册子，他至少拍摄了 26 个不同地点的丽晶酒店，以及美国、加拿大和墨西哥等至少 20 个不同地点的威斯汀度假酒店（原名西方国际酒店）。他还拍了两个花花公子度假村及乡村俱乐部，新泽西州迈克菲的大峡谷，还有威斯康星州的日内瓦湖。莫妮卡和他们的孩子也经常陪科拉布完成这些拍摄任务。

44. 更多科拉布拍摄的克兰布鲁克作品，请参见巴尔萨泽·科拉布《克兰布鲁克的守护神》（特洛伊，密歇根州：克兰布鲁克出版社，2005）。

45. 更多关于科拉布在哥伦布的摄影作品，请参见巴尔萨泽·科拉布《哥伦比亚印第安纳州：美国的地标》（卡拉马祖，密歇根州，Documan 出版社，1989）。

46. 同上，第 102 页。

47. 内容取自莫妮卡·科拉布与作者于 2011 年 7 月 22 日的访谈。

48. 有关此项目的更多图像示例，请参阅理查德·K. 阿尔宾（Richard K. Albyn）《选择之眼》，《密歇根历史》第 64 卷，第 5 期（1980 年 9 月 / 10 月），第 29—32 页；以及帕特里夏·查格特 (Patricia Chargot)《一个人造的世界：巴尔萨泽·科拉布的私人影像》（底特律自由出版社，1978），第 20、21、22、24 页。

49. 帕特里夏·查格特《一个人造的世界》，第 27 页。

50. 内容取自作者与西萨·佩里于 2009 年 11 月 4 日的访谈，在与亨利·史密斯·米勒（2009 年 11 月 3 日）以及冈纳·伯克茨（2011 年 4 月 7 日）的访谈中也有类似的观点。

51. 夏洛特等人《创造力：与 28 位杰出人物的对话》，第 217 页。

52. 内容取自科拉布与作者于 1997 年 11 月 13 日的访谈。更多关于科拉布也门之行的信息，请参见巴尔萨泽·科拉布《也门以北：土地和建筑》，《AIA 学报》（1981 年 2 月），第 58—67 页。

53. 约翰·沙尔科夫斯基《建筑摄影》，《美国艺术》第 47 卷，第 2 期（1959），第 85、89 页。

54. 1994 年 12 月 5 日，克林顿总统出席了在布达佩斯举行的欧洲安全与合作理事会首脑会议，会见了根茨总统，并向他赠送了科拉布拍摄的 12 张 11 英寸 x 14 英寸银明胶处理的照片。

55. 科拉布，正如拉里·R. 泰尔（Larry R. Thall）所说，处在"一个建筑摄影师职业生涯的巅峰"，参见《摄影世界》第 11 期（1995 年 11 月 11 日），第 42 页。科拉布之所以选择这一话题，是因为他猜测匈牙利很快就会面临类似的城市化挑战 —— 继其脱离苏联的控制取得独立后。

56. 2010 年 12 月 15 日及 2011 年 7 月 11 日的两个电话面试后，印第安纳州波利斯艺术博物馆历史资源总监拉德利·布鲁克斯（Bradley Brooks）指出科拉布所拍摄的米勒之家对于博物馆近期分析和重建这栋具有悠长复杂历史的建筑，以便其向公众开放至关重要。科拉布的摄影作品也于近期在密歇根大学举办的一场名为"危

险中的现代主义 : 密歇根问题 "（2011 年 3 月 16 日至 4 月 20 日）的展览中亮相，本次由世界古迹基金会和陶布曼建筑与城市规划学院联合举办的展览，突出了面临拆除威胁的伟大现代建筑作品。科拉布的作品包括山崎实设计的南部密歇根州雷诺兹金属区域销售办事处（1955—1959）及其他现代建筑项目。

案例研究

1. 引用环球航空公司总裁拉尔夫·道森 (Ralph Dawson) 的公开发言，参见杰恩·默克尔（Jayne Merkel）《埃罗·沙里宁》（伦敦 : 费顿出版社，2005），第 205 页。

2. 1958 年 1 月，引用沙里宁在《建筑论坛》上发表的一篇项目简介中的原话来说，"最快乐的一天是我们完成了支撑结构模型的那天。 在那之后，我们终于可以绘制出我们真正想要的东西了。在这些图纸中，我们发现支撑结构非常之美，它们能展示出纸上无法企及的形态"。参见《环球航空优雅的新航站楼》，《建筑论坛》（1958 年 1 月），第 78—85 页。

3. 详见大卫·德朗和 C. 福特·皮特罗斯编《巴尔萨泽·科拉布摄影档案 : 埃罗·沙里宁的建筑》（纽约 : W. W. 诺顿出版社，2008），第 20、410—411 页。

4. 科拉布在《埃罗的团队》中引用的保罗·马可夫斯基的话，《大都会》，第 76 页。

5. 科拉布在建造 TWA 期间和之后所拍摄的 205 幅图像中，有 185 幅使用了小型（35mm）或中型（120 胶片）尺寸的相机。他只用 4 x 5 大画幅相机拍摄了 20 张照片。相比之下，埃兹拉·斯托勒在用 4 x 5 大画幅相机拍摄 TWA 时，往往更谨慎、更规范（按他自己的说法）。

6. 沙里宁的第二任夫人艾琳·沙里宁是一位艺术评论家，她所借助的专业刊物和流行刊物的影响力，在提升沙里宁的发展的过程中起到了非常关键的作用。1953 年，两人相遇，当时艾琳因为《纽约时报》杂志撰写的一篇资料而采访了埃罗。见《小沙里宁时代》，《纽约时报》（1953 年 4 月 26 日），第 26—29 页。

7. 在说明这个项目的 16 幅图片中，有 12 幅是科拉布所拍摄的。见《环球航空优雅的新航站楼》，《建筑论坛》（1958 年 1 月），第 78—85 页。有关早期新闻发布的信息，请参阅爱德华·哈德森《航空 : Idlewild 不同凡响的终点站》，《纽约时报》（1957 年 11 月 17 日）；《喷气时代的保护伞》，《建筑论坛》（1957 年 12 月），第 37 页。

8. 内容取自科拉布与作者于 2011 年 4 月 15 日的访谈。

9. 科拉布在 1961 年和 1992 年之间拍摄了米勒之家的照片，已有确切日期记录的共计 18 次。

10. 在米勒之家完成后的几十年里，大部分的摄影作品都是从埃兹拉·斯托勒（Ezar Stoller）仅用了两天时间拍摄的米勒之家的照片中挑选出来的，公众对该项目的了解主要来自该住宅建成后不久发表的两篇文章。参见《当代帕拉第奥别墅》，《建筑论坛》（1958 年 9 月），第 126—131 页；《H&G 标志性建筑卷三 : 新概念之美》，《房屋与花园》（1959 年 2 月）第 58—77 页。

11. J. 欧文·米勒创立了康明斯基金会，经常建议（而非要求）雇佣科拉布来拍摄基金会投资的建筑。想要了解科拉布对他与米勒关系的个人看法，参见科拉布《印第安纳州哥伦布市》，第 90—91 页。

12. 丹·基利以及简·阿米顿（Jane Amidon）《丹·基利 : 美国景观大师杰作》《波士顿 : 布尔芬奇出版社，1999），第 21 页。

13. 内容取自科拉布与作者于 2011 年 3 月 2 日的访谈。

参考文献

Writings by Balthazar Korab

Korab, Balthazar. *Columbus Indiana: An American Landmark.* Kalamazoo, MI: Documan Press, 1989.

———. Genius Loci: *Cranbrook.* Bloomfield Hills, MI: Cranbrook Press, 2005.

———. "Landmarks: Genius Loci." Place: *The Magazine of the Michigan Society of Architects* (Fall 1989) : 24.

———. "Landmarks: Korab's Last Word and Picture." *Place: The Magazine of the Michigan Society of Architects* (Winter 1990) : 24.

———. "Landmarks: Small Offices, Large Contributions." *Place: The Magazine of the Michigan Society of Architects* (Summer 1992): 24.

———. "North Yemen: Land and Buildings." *AIA Journal* (February 1981): 58–67.

———. "Remembering Eero Saarinen: The Bloomfield Hills Office, 1955–58." *In Eero Saarinen: Buildings from the Balthazar Korab Archive*, edited by David G. De Long and C. Ford Peatross, 410–11. New York: W. W. Norton, 2008.

———. "Report No. 1 From My Sabatical [sic]," *Monthly Bulletin: Michigan Society of Architects* (April 1969): 16–19.

———. "View of the Toronto City Hall." *Progressive Architecture* (October 1965): 238–41.

Writings about Balthazar Korab and/or Featuring Korab's Photography

Acton, Harold. *Gamberaia: Photo Essay.* Florence: Centro Di, 1971. Photographs by Balthazar Korab.

Albyn, Richard. "The Selective Eye." *Michigan History* 64, no. 5 (September/October 1980): 29–32.

Carter, Brian. *Between Earth and Sky: The Work & Way of Working of Eero Saarinen.* Ann Arbor, MI: University of Michigan, A. Alfred Taubman College of Architecture + Urban Planning, 2003.

Charlotte, Susan, with Tom Ferguson and Bruce Felton. "Balthazar Korab: Architectural Photographer." *In Creativity: Conversations with 28 Who Excel.* Troy, MI: Momentum, 1993, 213–27.

Comazzi, John. "A Career of Capturing the City: An Interview with Balthazar Korab." *In Dimensions:Journal of the College of Architecture + Urban Planning at the University of Michigan 12*(1998): 8–21.

De Long, David G., and C. Ford Peatross. *Eero*

*Saarinen: Buildings from the Balthazar Korab Archive.*New York: W. W. Norton, 2008.

de Ninno, Donatello. *L'Arno Straripa a Firenze* [The Arno overflows in Florence]. Firenze: Gloria Edizioni, 1966.

Eckert, Kathryn Bishop. *Cranbrook*. New York: Princeton Architectural Press, 2001. Photographs by Balthazar Korab.

"Factories Planned for People." *Architectural Forum* (October 1958): 140–43.

Gallagher, John. *Great Architecture of Michigan*. Detroit, MI: Michigan Architectural Foundation, 2008. Photographs by Balthazar Korab.

Hogg, Victor, and Balthazar Korab. *Legacy of the River Raisin: The Historic Buildings of Monroe County*. Monroe, MI: Monroe County Historical Society, 1976. Photographs by Balthazar Korab.

Hunt, William Dudley, and Robert Packard. *Encyclopedia of American Architecture*. New York: McGraw-Hill, 1994. Photographs by Balthazar Korab.

Hunt, Sara, ed. *The Wright Experience: A Master Architect's Vision*. Glasgow, Scotland: Saraband, 2008. Photographs by Balthazar Korab.

"Jet-Age Umbrella." *Architectural Forum* (December 1957): 37.

Makovsky, Paul, Belinda Lanks, and Martin C. Pedersen. "Team Eero." *Metropolis* (November 2008):76.

Milliken, William. Michigan: *A Photo Essay*. Charlottesville, VA: Howell Press, 1987. Photographs by Balthazar Korab.

Pejrone, Paolo. "Sotto un Manto di Neve." Casa Vogue (February 1987): 168–71.

Pelkonen, Eeva-Liisa, and Donald Albrecht, eds. *Eero Saarinen: Shaping the Future*. New Haven, CT:Yale University Press, 2006.

Schmitt, Peter J. Kalamazoo: *Nineteenth-century Homes in a Midwestern Village*. Kalamazoo, IN: Kalamazoo City Historical Commission, 1976. Photographs by Balthazar Korab.

Schwartz, Martin. Gunnar Birkerts: *Metaphoric Modernist*. Stuttgart, Germany: Axel Menges, 2009.

Sommer, Robin Langley. *The Genius of Frank Lloyd Wright: Oak Park*. New York: Barnes & Noble Books, 1997.

———. *American Architecture: Colonial Styles to the Present Day*. Rowayton, CT: Saraband, 1998. Photographs by Balthazar Korab.

Sommer, Robin Langley, and Balthazar Korab. *American Architecture: An Illustrated History*. New York: Crescent Books, 1996. Photographs by Balthazar

Korab.

Spradlin, Michael P., and Carolyn Clark, eds. Detroit, the Renaissance City. Charlottesville, VA: Thomasson-Grant, 1986. Photographs by Balthazar Korab.

Tanner, Ogden. "A Photographer's Focus." *Horticulture: The Magazine of American Gardening* (August 1990): 26–35.

Thall, Larry. "Architectural Photographer at the Top of His Profession." *Rangefinder* 44, no. 11 (November 1995): 42–44.

"TWA's Graceful New Terminal." *Architectural Forum* (January 1958): 78–85.

Walt, Irene. Art in the Stations: *The Detroit People Mover*. Detroit: Art in the Stations, 2004. Photographs by Balthazar Korab.

Yamasaki, Minoru. *A Life in Architecture*. New York: Weatherhill, 1979.

Zarina, Astra. *I Tetti Di Roma: Le Terrazze—Le Altane—I Belvedere* [The rooftops of Rome: terraces—high loggias—overlooks]. Rome: Carlo Bestetti, 1989. Photographs by Balthazar Korab.

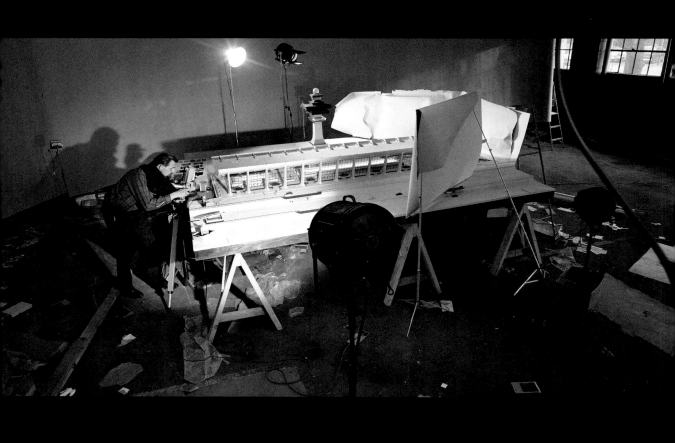

图书在版编目（CIP）数据

建筑师之眼 /（美）约翰·科马齐著；贺霞译 . --
长沙：湖南美术出版社，2019.5
ISBN 978-7-5356-7470-8

Ⅰ . ①建… Ⅱ . ①约… ②贺… Ⅲ . ①建筑摄影－美国
－现代－摄影集 Ⅳ . ① J439.3

中国版本图书馆 CIP 数据核字（2019）第 041159 号

"Balthazar Korab：Architect of Photography"by John Comazzi
first published in the United States by Princeton Architectural Press.
Chinese edition arranged through Youbook Agency, China.
Simplified Chinese Edition © 2019 Shanghai Insight Media Co., Ltd.
All rights reserved.
著作权合同登记号：18-2017-010

建筑师之眼
JIANZHUSHI ZHI YAN

[美] 约翰·科马齐 著　贺霞 译

出 版 人	黄　啸
出 品 人	陈　垦
出 品 方	中南出版传媒集团股份有限公司
	上海浦睿文化传播有限公司
	（上海市巨鹿路 417 号 705 室 200020）
责任编辑	贺澧沙
装帧设计	张　苗
责任印制	王　磊
出版发行	湖南美术出版社
	（长沙市雨花区东二环一段 622 号）
网　　址	www.arts-press.com
经　　销	湖南省新华书店
印　　刷	恒美印务（广州）有限公司
版　　次	2019 年 5 月第 1 版
印　　次	2019 年 5 月第 1 版第 1 次印刷
开　　本	889mm x 1194mm　1/16
印　　张	12.5
字　　数	70 千字
书　　号	ISBN 978-7-5356-7470-8
定　　价	118.00 元

 浦睿文化
INSIGHT MEDIA

出 品 人：陈　垦
策 划 人：杨　萍
出版统筹：戴　涛
监　　制：蔡　蕾
编　　辑：林晶晶
装帧设计：张　苗

投稿邮箱：insightbook@126.com
新浪微博 @浦睿文化